KB159814

스마트폰보다

'엄마표 놀이'

추천의 글

권 석 원

IT보안 전문가/
스마트폰 중독 전문가

강혜은 작가는 이 책을 통해 엄마의 사랑을 여러 모양으로 표현했으며, 실제로 자녀와 함께했던 자신만의 독특한 방법들을 잘 공유해 주었습니다. 『스마트폰보다 엄마표 놀이』는 다이내믹하게 변화하는 IT스마트 시대를 살아가는 모든 부모들에게 '우리도 할 수 있구나'라는 동기부여와 Practice(실행)를 알려주는 귀한 책입니다. 특히 어린 자녀를 둔 부모들에게 큰 도움이 될 것이며, 이미 게임과 스마트폰에 빠져 어려움을 겪고 있는 많은 부모와 자녀의 관계에 회복을 가져다 줄 것이라 확신합니다.

이 수 영

『수학으로 힐링하기』,
『수학으로 동행하기』 저자/
㈜ 로보로보 이사

세련되어야 하고, 깔끔해야 하고, 전문가의 트렌디한 교육을 추구하는 요즘, 엄마 손으로 직접, 아이와 함께한다니요? 최첨단 교육 기기들이 즐비한 이 시대에 말이지요. 교육현장 역시 'AI', '딥러닝', '알고리즘' 등의 첨단 용어들이 넘쳐나고 있습니다. 자연스럽게 좋은 교육은 첨단 기술이라는 등식이 성립되는 듯합니다. 그런데 저자는 이 책을 통해 교육을 이야기합니다. '엄마와 함께', '때에 맞게', '최선을 다해'.

폐품이 재활용되는 과정과 엄마와 아이의 관계 속에서 듬뿍 묻어나는 사랑, 이 책이 추구하는 가치는 최신 트렌드들이 따라야 할 최고의 것을 보여주고 있습니다.

이 한 별

꿈꾸는 별 책방 대표

한 권의 책에는 저자만이 가지고 있는 생각의 결이 있다. 백 명의 사람들에게 하나의 문장을 주고 다음 문장을 만들어 달라고 부탁한다면 우리는 백 개의 이야기를 받아볼 수 있다.

이 책은 저자 고유의 결을 따라 써 졌다. 환경을 사랑하고 아이를 사랑하는 따뜻한 사랑의 결, 책을 읽어나가는 것만으로도 그 마음이 전해져 누군가를 바꿀 수 있는 고운 마음의 결이다.

저자의 글을 하나하나 읽어 가고 엄마표 놀이들을 따라하는 시간을 통해 아이와 엄마가 함께한 사랑의 순간들이 독자의 삶에도 있는 그대로, 그 결대로 전해지기를 바란다.

안 세 정

『사라질 거야』, 『엄마의 그림책』 저자/ 동화 작가

아이를 위한 책이 아닌, 부모를 위한 책입니다. 언제나 곁에 있지만 종종 아이가 자라는 모습을 놓치며 살곤 하는 우리에게, 양육의 기쁨을 누릴 수 있도록 친절하게 안내해 주기 때문이죠. 무엇보다, 저자가 아이와 함께 삶으로 직접 지어 오랜 시간 우려낸 책이라 참 따스합니다. 아이는 늘 우리에게 진심어린 사랑을 주는데 엄마인 나는 어떠한지 돌아보게 해 준 책이라 참 고맙고 눈물겨웠습니다.

세 아이의 엄마로, 어느덧 엄마가 된 지 13년이 되었습니다. 늘 동동거리며 아이들을 챙기고 돌본다고 애썼지만, 정작 내가 아이들의 눈을 맞추고 시간을 보낸 적은 얼마나 있었는지… 이 책을 읽으며 많이 울었습니다. 온전한 사랑과 양육의 기쁨에 대해 깊이 생각하며 가슴이 뜨거워졌습니다. 아이들이 "엄마!"라고 부를 때, "잠깐만!", "기다려!", "안 돼!"라는 말 대신에 얼른 다가가 눈을 마주치며 "무슨 일이야?"라고 물어봐야겠다고 다짐합니다.

"엄마, 썰매 타러 가자! 아니, 엄마 힘들면 나 썰매 타는 거 봐 주기만 해

줘!" 산더미처럼 쌓인 설거지 앞에 선 저의 다리를 붙잡고 딸아이가 졸랐습니다. 평소 같으면 안 된다고, 엄마가 이렇게 할 일이 많은 게 안 보이냐며 다그쳤을 텐데... 여느 때와 달리, 바로 고무장갑을 벗고 아이와 함께 신나게 썰매를 탔습니다. 아이가 많이 놀라며 기뻐했어요. 지난밤에 읽은 이 책의 힘이었습니다. 저자가 보여 준 아이에 대한 깊고 진한 사랑의 행보가, 세 아이를 둔 저에게 아이들과의 지금 이 순간이 얼마나 소중한지를 가슴 깊이 새기게 해 주었습니다. 놓칠 뻔했던 시간과 추억들을 이제라도 정성껏 쌓아갈 수 있게 되어 정말 고맙습니다.

김준혜
방송인

영화계에 '봉테일(봉준호+디테일)'이 있다면, 엄마표 놀이에는 '강테일(강혜은+디테일)'이 있다!

정말 스마트폰에 의지하지 않고 손쉬운 엄마표 놀이로 아이의 좋은 친구이자 놀이 선생님이 되어줄 수 있을까? '그런 엄마가 있었으면 좋겠다.', '나도 그런 엄마가 되어 줄 수 있다면 좋겠다.'라는 생각으로 이어졌다. 하지만 '어떻게?'라는 막연한 궁금증이 남았다.

책을 보는 내내 안도의 미소를 지을 수 있었다. 손재주가 뛰어난 엄마가 아니어도 괜찮다. 누구나 쉽게 구할 수 있는 재료를 활용해 아이와 재미있게 놀수 있다. 덤으로 아이에게 특별한 추억을 만들어 줄 수도 있다.

낡아서 버려야 하는 뒤집개로 알록달록 멋진 기린을 완성하고, 깡통과 냄비 뚜껑으로 드럼을 만들어 신나게 연주하며 놀고, 산책로에서 주워 온 낙엽으로 새로운 작품을 만들어 감수성을 키우는 놀이... 이외에도 파트별로 그때그때 맞는 놀이를 선택할 수 있다. 준비물과 만드는 방법, 놀이를 즐기는 팁까지 친절하게 담아 놓았다.

봉준호 감독도 엄마표 놀이의 디테일을 보면 놀라지 않을까? 그만큼 특별한 재주가 없는 엄마들도 아이와 함께 특별한 시간을 만들 수 있도록 도와주는 책이다. 아이를 사랑하는 애틋한 마음을 엄마표 놀이로 눈높이를 맞추고, 나아가 아이의 마음까지 헤아려 줄 수 있다면 어떤 아이라도 그 따뜻한 마음을 느끼지 않을 수 없을 것이다.

이 미 연
방송인

부모와 자녀는 인생에서 경험하는 첫 번째 만남입니다. 그만큼 너무나 중요한 관계죠. 그러나 한 번도 경험해 본 적이 없기에 완벽한 준비는 불가능하죠. 그럼에도 부단히 노력하며 최선을 다하는 엄마의 진실한 사랑이 고스란히 느껴져 이 책을 읽는 내내 마음이 따뜻했습니다.

'놀이는 사랑'이라고 한 저자의 이야기는 너무나 공감 가는 대목입니다. 사진 한 장 한 장, 글 한 땀 한 땀에 새겨진 저자의 추억 속으로 23개월 된 우리 아들과 한 페이지씩 따라가 볼까 합니다. 스마트폰 없이는 엄마도 아이도 불편하고 힘든 이 시대에 현명한 지침서가 되어 줄 실사판 육아 에세이를 보게 되어 기쁩니다.

이 경 복
캘리그래피 작가

강혜은이라는 이름을 알기 전에 블로그를 통해 우연히 그녀의 글들을 읽었습니다. 그냥 스쳐 갈 수도 있었을 텐데, 그녀의 글을 읽을 때면 일상을 따스하게 살아가고 싶은 마음과 긍정적인 동기들이 제게도 고스란히 옮겨졌어요. 그녀의 글을 볼 때마다 저도 같이 성장해 가는 것만 같았습니다.

책이 나온다는 이야기를 듣고 놀랍고 기뻤어요. 한 장, 한 장 읽어 가면서 아이와 함께 할 수 있는 다양한 방법들을 배우기도 하고 한편으로는 또다른 마음들이 차올랐습니다. 좋은 것은 사랑으로부터 시작되고 잘 가꾸어 가는 마음의 정원에서 나온다는 것을요.

PART 1 재활용품의 화려한 변신!

목 / 차

PART 2 통통 호기심이 솟아요

PART 3

더 신나게 놀아요!

PART 4 멋쟁이가 될래요!

PART 5 책이랑 놀아요!

좋은 엄마가 될 자신이 없었습니다. 아이를 잘 기르기 위해 필요한 마음의 정원에 어두운 그늘이 드리워져 있었기 때문입니다. 하지만 정말 좋은 엄마가 되고 싶었습니다. 아이가 세상을 따뜻한 시선으로 바라보고 자신이 얼마나 사랑스러운 존재인지 기억하며 살아가기를 간절히 바랐죠. 그래서 결혼 후 아이를 가지기 전부터 적지 않은 비용과 시간을 들이면서 육아 공부를 했습니다. 수십 권의 육아 서적을 읽고 전문가에게 코칭을 받았습니다. 불안해하는 저에게 상담 선생님은 이렇게 말했어요. "아기의 눈을 바라보면서 많이 웃어 주세요. 그리고 부지런히 말을 걸어 주면서 열심히 놀아 주세요. 아이가 살아 있음을 충분히 느낄 수 있도록." 아기가 엄마와 특별한 애착을 만들기 시작하는 생후 6주-1세부터 36개월까지 최선을 다해 놀아 주면 엄마가 걱정하지 않아도 되는 편안한 아이로 자란다는 것입니다. 이것이 제가 아이와 열정적으로 놀아 줄 수 있는 원동력이 되었습니다.

저희 집은 아이의 온전한 놀이터였습니다. 아이는 욕조에서 물을 첨벙대며 마구 물감을 뿌려댔고 베란다 유리문에 온갖 그림을 그렸죠. 커다란 돗자리 위에서 마음대로 색종이를 오리고 그림을 그리거나 팥, 모래, 마카로니 따위를 쏟아부으며 신나게 놀았어요. 거실 여기저기에는 고사리손으로 만든 아이의 작품들이 늘어서 있었습니다. 지금 생각해 보면 아이가 어렸을 때 저희 집은 산만하고 어지럽기 짝이 없었습니다. 하지만 제게는 깨끗하게 정돈된 집보다 아이의 해맑은 웃음이 더 소중했어요. 까르르 웃으며 노는 아이의 모습을 보면서 저도 해방감을 느꼈습니다. 물론 동심을 잊은 어른이 세상의 모든 게 궁금한 아이와 놀아 주기란 쉬운 일이 아닙니다. 엄청난 에너지와 인내심이 요구되기도 합니다. 아이

에 대한 애정이 없이는 결코 해 줄 수 없는 일이죠. 그래서 저는 '놀이는 사랑'이라고 말하고 싶습니다. 사랑하기 때문에 놀아줄 수 있습니다. 놀이는 아이에게 줄 수 있는 참 좋은 선물입니다.

사실 저도 아이를 사랑의 언어로만 대하지는 못했습니다. 좋은 엄마가 되기 위해 열심히 준비했기에 아이에게 천사 같은 엄마가 되어 줄 수 있을 거라 생각했지만 아니었어요. 때로는 마귀할멈이, 어느 날은 괴성을 지르는 야수가 되기도 했죠. 신기하게도 아이와 함께하는 시간 동안 저의 내면에 깊이 뻗어 있던 쓴 뿌리가 계속해서 드러났고 그로 인해 깊은 좌절감을 맛보았습니다. 그렇게 실패에 실패를 거듭하면서 제가 완벽한 엄마가 될 수는 없다는 것을 깨달았습니다. 세상의 모든 것이 처음이기에 아이가 끊임없이 실수하듯이, 엄마도 아이를 기르는 것이 처음이기에 계속해서 시행착오를 겪는 것은 당연한 일이었어요. 제가 불완전한 존재라는 것을 인정하고 나니 아이의 연약함과 실수를 이해할 아량도 커졌습니다. 최선을 다해도 매일 한계에 부딪히는 제 모습을 통해 부모님의 사랑도 더 깊이 헤아릴 수 있게 되었죠. 이렇게 아이의 필요를 모두 채

워 줄 수 없음에도 불구하고 아이에게 최선을 다해야 하는 이유가 있습니다. 아이가 불행해하면 우리 자신도 진정으로 웃을 수 없기 때문입니다. 우리는 아이가 어른으로 성장해 세상을 향해 나아갈 때까지 곁에서 도와주어야 합니다.

이 책을 엮으면서 행여 아이와 많이 놀아 주지 못했다고 자책하는 분이 있으면 어쩌나 염려가 되었습니다. 아이와 놀아 줄 시간이 턱없이 부족하다면, 온종일 고되게 일하느라 녹초가 되었다면 그냥 벌렁 누워 아이에게 팔베개를 해 주는 것도 괜찮습니다. 하루 중 잠시라도 사랑하는 아이의 곁에 진득하게 있어 주면 됩니다. 우리는 한 사람도 예외 없이 내면에 특별한 아름다움을 소유하고 있습니다. 누구나 적어도 한 가지 이상의 재능과 장점을 가졌습니다. 그리고 자신이 가진 장점을 사랑의 도구로 사용할 수 있습니다. 제가 아는 어

떤 엄마는 이야기를 무척 재미있게 하는데 어린 딸이 "엄마, 나는 엄마가 세상에서 제일 웃겨!"라면서 좋아한다고 합니다. 이렇게 어떤 모양으로든 아이를 향한 따스한 마음이 전해진다면 그것으로 충분합니다. 저는 그 방법 중 한 가지로 놀이를 택했습니다. 제가 소개하는 놀이들이 아이와 어떻게 놀아 주면 좋을지 막막한 분들에게 조금이나마 도움이 되기를 바랍니다.

스마트폰 때문에 놀이와 책을 잊어버린 아이들

사실 아이들은 본능적으로 놀이와 책을 좋아할 수밖에 없다고 생각합니다. 넘치는 호기심을 채워주기에 충분하기 때문이죠. 놀이와 책을 통해 아이들은 현실에서는 불가능한 모험을 즐기고 상상의 세계에서 창의력을 키웁니다. 그런데 요즘은 한창 몸을 움직이며 뛰어다녀야 할 시기임에도 신체활동을 그다지 좋아하지 않는 아이들이 많습니다. 이미 우리가 알고 있듯이 가장 큰 원인은 TV, 컴퓨터, 스마트폰입니다. 특히 스마트폰이 그렇습니다. 아이들은 말을 배우기도 전에 스크린터치를 능숙하게 합니다. 이 작고 네모난 세상에는 아이들의 눈과 귀를 자극하며 마음을 사로잡는 각종 영상, 만화, 게임들이 넘쳐납니다. 이제 아이들은 구태여 움직이고 뛰어다녀야 할 필요를 느끼지 못합니다. 책을 읽는 아

이들도 점점 줄어들고 있습니다. 재미있는 이야기와 멋진 삽화가 담긴 동화책이 이렇게 많은데도 말이죠. 책 읽는 기쁨을 누리려면 책장을 넘기고 글자를 읽어 내려가는 수고를 해야 하는데, 이런 수고를 하지 않아도 쉽고 빠르게 즐거움을 주는 스마트폰을 쥐고 있으니 어쩌면 당연한 일입니다. 이렇게 아이들은 놀이와 책이 주는 기쁨을 알기도 전에 스마트폰을 통해 세상과 만나고 있습니다.

전문가들은 4차 산업시대를 살아갈 우리 아이들에게 꼭 필요한 것이 있다고 강조합니다. 바로 인공지능이 하지 못하는 것을 할 수 있는 사고력, 창의력, 상상력, 공감능력 등입니다. 그런데 저는 시대적 요구가 아니더라도, 굳이 인공지능에 지배되지 않기 위해서가 아니어도 이 모든 것들은 삶에서 언제나 필요한 것들이라고 생각합니다. 예측할 수 없는 하루하루를 살고 있는 우리에게 문제 해결 능력은 반드시 필요하기 때문이며, 사람은 혼자가 아닌 공동체 안에서 더불어 살아가는 존재이기 때문입니다.

다행히 아이들은 이미 충분한 잠재력을 갖추고 있습니다. 아이들의 상상력과 창의력은 무궁무진하기 때문이죠. 어른들이 스마트폰에게 빼앗긴 아이들의 시간을 찾아 주기만 하면 됩니다. 아이들은 차가운 스마트폰이 아닌 사람의 따스한 체온을 느끼며

놀아야 합니다. 스마트폰이 쉼 없이 들려주는 자극적인 콘텐츠를 생각할 겨를도 없이 받아들이는 대신 책을 읽으면서 마음껏 상상하고 창의력을 뿜어내는 시간을 가져 보아야 합니다. 책은 인생을 한층 더 풍요롭게 해 주고 지혜와 위로를 선물해 줍니다. 저자가 오랜 시간 동안 흘린 땀으로 만들어 낸 귀한 진액을 단숨에 맛볼 수 있다는 것은 정말 감사한 일입니다. 저는 책을 통해 인생이 주는 절망과 고통을 이겨 낸 적이 많았습니다. 좋은 책을 만날 때마다 어려움 속에서도 포기하지 않고 꿈을 품고 인내할 수 있었습니다. 아이에게 책 읽는 습관을 길러 주는 것은 물질적 유산을 물려주는 것보다 훨씬 더 숭고한 일입니다. 물질은 언제라도 사라지거나 잃어버릴 수 있지만, 책을 통해 얻은 지혜와 교훈은 영원히 가슴에 남아 있습니다.

언어 발달과 정서 발달을 돕는 '놀이'

아이가 어릴 때 엄마들은 말이 통하지 않아 답답한 순간이 많습니다. 어린아이들은 아직 말이 서툴러서 자신이 원하는 것을 표현하지 못할 때 마냥 울면서 떼를 쓰거나 짜증을 부리곤 하니까요. 영유아기 아이들에게 언어 발달이 중요한 이유가 여기에 있습니다. 영유아기는 아이의 성격이 형성되는 매우 중요한 시기입니다. 이때 아이가 소통하는 방법을 잘 배우면 부모와 좋은 관계를 맺고 정서적으로 안정감을 얻는 데 큰 도움이 됩니다. 아이와 갈등이 생겼을 때 야단치지 않고 천천히 설명해 주면 쉽게 해결되는 일도 많아지죠. 유치원 생활 또한 아이의 성격에 많은 영향을 끼치는데, 친구들과 무언가를 나누거나 양보해야 할 때, 규칙과 질서를 지켜야 할 때에도 언어 이해력은 지대한 역할을 합니다. 놀이는 아이의 언어 발달을 도와줍니다. 놀이를 통해 상호 작용을 하면서 아이는 언어를 배우고 타인을 이해하며 소통하는 방법을 배울 수 있습니다.

아이는 사랑으로 자라납니다.

이 책 속에 나오는 귀여운 아이는 이제 사춘기를 지나고 있습니다. 처음 아이가 사춘기에 들어설 때는 적잖이 당황스러웠습니다. 너무 온순해서 염려되던 때가 있었는데 논리적으로 자기 의견을 주장하면서 따지고 들 때면 서운한 마음이 들기도 했죠. 그때 다시 책을 읽고 전문가의 강의를 들으면서 사춘기에 관해 열심히 연구했습니다. 그동안 고수해 온 낡은 방식을 내려놓고 새로운 생각과 달라진 언

어로 아이에게 다가갔어요. 그러자 금세 아이와의 관계가 부드러워졌고, 아이를 향한 제 시선도 변화되었습니다. 당당하게 자기 주장을 펼치는 아이의 모습이 참 반갑고 멋져 보였죠. 아이가 건강하게 자라고 있다는 증거임을 깨달았거든요. 부모는 언제나 마음의 정원을 가꾸어야 합니다. 마음의 정원에 좋은 씨앗들을 뿌리고 부지런히 잡초를 뽑아야만 자녀에게 건네줄 좋은 열매를 거둘 수 있습니다. 아이들은 사랑을 먹고 자랍니다. 때때로 잠시 방황하고 빗나갈지라도 자신을 기다리는 단 한 사람만 있으면 사랑의 원심력에 의해 반드시 제자리로 돌아옵니다. 사랑은 아이의 마음을 열어 주는 '마스터 키(master key)'입니다.

활자들과 씨름한 지 꼬박 10년이 되는 해에 난생 처음 제 이야기가 담긴 책이 나온다니 설레는 만큼 부담도 큽니다. 이 책을 준비하는 동안 여러 번 좌절했습니다. 아무리 보고 또 보아도 엉성함만 눈에 띄어서 그만 포기해 버리고 싶다는 생각도 들었습니다. 그래서 저 자신에게 지금이 삶의 마지막 순간

이어도 이 글을 쓰고 싶은지 물어 보았습니다. 비록 모자람이 많지만 이 책을 소중한 사람들과 꼭 나누고 싶다는 소망을 발견했습니다. 미래의 주역이 될 아이들이 건강하게 자라나서 진정으로 풍요롭고 가치 있는 인생을 살아갔으면 하는 바람이 용기를 주었습니다. 부족함이 많지만 여기에 담긴 좋은 것들만 마음에 담으시기를 바랍니다.

저의 스승이자 사랑하는 아들 승재와 흠투성이인 제 반쪽을 채워주는 영원한 짝꿍 남편에게 감사를 전합니다. 계속 용기를 북돋아 준 도서출판 하영인 김수홍 대표님과 귀한 수고로 이 책에 활력을 불어넣어 준 박희경 디자이너에게 마음 깊이 감사를 전합니다. 이 책이 완성되기까지 마음을 다해 도와주신 모든 분들에게 사랑의 인사를 전합니다. 사랑하는 가족들을 비롯, 숱한 인생의 고비마다 천사처럼 나타나 제 손을 잡아 준 모든 분들에게 감사를 전합니다. 폐품처럼 무가치하다고 여겼던 제 삶을 의미 있는 인생으로 만들어 주신 좋으신 하나님께 감사를 드립니다.

제가 세상을 떠난 후 30년, 50년, 100년이 지나 이 책이 어느 고서점에서 발견되었을 때에도 누군가에게 희망과 생명력을 전할 수 있기만을 간절히 기도할 뿐입니다.

◇ 놀이의 주도권은 아이에게 양보해 주세요

가장 이상적인 놀이는 아이가 원하는 놀이입니다. 요즘은 유아 교육 기관에서도 교사의 개입을 최소화하는 유아주도적 교육을 강조하고 있습니다. 교육적인 효과를 기대하다 보면 아이의 입장에서는 놀이 시간이 고역이 될 수 있죠. 물론 놀이를 통해 지식을 체득할 수 있다면 금상첨화입니다. 하지만 아이가 잘 따라 주지 않을 때는 엄마가 머릿속에 그렸던 그림을 과감하게 지우고 아이가 원하는 쪽으로 놀이의 방향을 돌려야 합니다. 놀이는 오직 '놀이를 위한 놀이'가 되어야 합니다. 노는 시간은 재미있고 웃음이 나오는 즐거운 시간입니다. 굳이 교육적인 목표를 두지 않아도 아이는 온몸으로 신나게 놀면서 많은 것들을 배운답니다.

◇ 아이가 할 수 있는 만큼이면 충분해요.

저는 이 책에 소개된 만들기 놀이에 권장 연령을 따로 정해 놓지 않았습니다. 같은 연령이어도 아이의 성장 속도는 저마다 다르기 때문에 적절하게 참여시키는 것

이 좋습니다. 만약 아이가 의욕을 보인다면 미흡하더라도 맡겨 보세요. 작품의 완성도에 집중하기보다는 아이가 적극적으로 참여하는 데 의미가 있습니다. 아이가 할 수 있는 만큼만 부분적으로 참여하는 것도 괜찮습니다. 아이는 매일, 계속 자라고 있으니까요. 아기가 '엄마'라는 단어를 끊임없이 듣고서 어느 날 "엄마!"라고 말하듯이, 엄마가 신발을 신겨 주는 모습을 보고 또 보다가 스스로 신발을 신게 되듯이 말이죠.

◇ 다양한 재료를 미리 준비해 주세요

만들기 놀이를 하려면 다양한 재료들이 필요합니다. 저는 본격적으로 만들기 놀이를 시작하면서 페트병, 우유팩, 종이 상자, 요구르트 병 등 다양한 재활용품을 틈틈이 모았어요. 헌 옷이나 자투리 천도 버리지 않고 모아 두면 요긴하게 사용할 수 있습니다. 분리수거함으로 들어가야 할 재활용품들이 멋진 장난감으로 변신하는 과정 속에서 아이의 창의력도 쑥쑥 커진답니다.

◇ 놀이를 통해 책 읽는 기쁨도 커져요

아이가 독서의 기쁨을 누릴 수 있도록 도와 주세요. 놀이와 책이 연결되면 시너지는 훨씬 높아집니다. 책을 읽은 후 주제에 연관된 그림을 그리고 만들기를 하거나 역할 놀이를 하면 책 읽는 즐거움이 배가되어서 아이는 책이 얼마나 좋은 친구인지 알게 됩니다. 모든 아이에게 적용할 수는 없겠지만 제가 실천해 보았던 책 읽는 환경을 만드는 몇 가지 방법들을 소개해 보겠습니다.

1. 재미있게, 꾸준히 읽어 주세요.

독서 시간은 책을 읽어 주는 사람이 재미를 느껴야 아이에게도 즐거움이 됩니다. 마치 성우들이 연기를 하듯이 실감나게 읽어 주세요. 호랑이가 되었다가 할머니가 되고 또 아기로 변신하기도 하는 엄마를 보면서 아이는 순식간에 이야기 속으로 빠져든답니다. 아빠가 읽어 주어도 정말 좋아요. 아빠의 중저음 목소리는 아이에게 심리적으로 안정감을 주니까요. 많은 엄마들이 아이가 어렸을 때는 책을 열심히 읽어 주다가 초등학교 고학년쯤 되면 어느 순간 포기를 합니다. 아이가 책에 흥미를 잃지 않게 하려면 꾸준한 관심이 필요해요. 책 표지가 한눈에 보이도록 전면 책장에 여러 권의 책을 진열해서 아이의 호기심을 자극하는 것도 좋은 방법이 될 수 있습니

다. 아이와 함께 도서관에 가서 책을 읽어 보세요. 책을 읽고 나서 맛있는 간식을 사 주기도 하고요. 도서관에 가면 마음이 즐거워진다는 기억을 심어 주면 좋겠습니다.

2. 아이의 관심사에 맞는 책을 찾아 주세요.

읽고 싶어 하지 않는 책을 억지로 읽게 하면 아이는 책과 더 멀어지게 됩니다. 아이가 좋아하는 주제가 담긴 책을 찾아 주는 것이 중요해요. 아이가 책을 싫어하는 것은 자신이 좋아하는 책을 만나지 못했기 때문입니다. 저의 경우 아이가 이순신 장군에 대해 관심을 보이면 이와 연관된 동화책이나 만화 등 다양한 책들을 사 주거나 빌려다 주었어요. 이런 방식으로 책을 읽으면 관심 분야에 대한 지식이 더욱 깊어집니다. 또 아이가 농구를 무척 좋아해서 농구에 관한 책들을 찾아보았는데 구하는 책이 절판되어서 구매할 수 없었습니다. 저자에게 메일로 아이가 책을 읽고 싶어 하는데 구매할 방법이 있는지 물었더니 고맙게도 소장하고 있던 책을 선물로 보내 주었습니다. 아이는 자신이 그토록 좋아하는 농구 이야기가 가득 담긴 책을 늦은 밤까지 읽었답니다.

3. 독후활동을 하면 책을 더 좋아하게 돼요.

독후활동은 아이가 책을 좋아하게 만드는 일등공신입니다. 독후활동이라고 하면 다소 거창하게 느껴지는데 아이가 읽은 책과 연결해서 간단한 방법으로 즐길 수 있는 놀이는 무궁무진합니다. 만들기 활동을 할 수도 있고 그림을 그려도 되죠. 대단한 미적 감각이 없어도 괜찮아요. 아이와 즐거운 시간을 보내고 싶다는 마음 하나면 충분합니다. 역할 놀이를 통해 책 속에 나오는 이야기를 간접적으로 체험해 보아도 아이가 즐거워합니다.

4. 장시간 외출 시에는 책을 챙겨 주세요.

저는 아이가 아주 어릴 때 가방에 동화책을 챙겨 다녔어요. 어린아이들은 장시간 한곳에 머무르는 것을 힘들어합니다. 장난감과 책을 챙겨 다니면 식당에서 밥을 먹을 때도 아이가 떼쓰지 않고 잘 논답니다. 심심하다고 보챌 때마다 아이의 손에 스마트폰을 쥐어 주지 않았으면 합니다. 스마트폰의 재미를 알게 되면 책은 상대적으로 지루하고 재미 없는 것으로 느껴질 수 있으니까요.

◇ 아이들은 자연을 좋아해요

엄마랑 집에서 놀거나 책을 읽는 것도 좋지만 아이들은 자연에서 노는 것도 무척 좋아하죠. 저는 아이가 어릴 때 매일같이 산책을 했는데 아이는 그 어떤 놀이보다 자연 속

에서 놀 때 가장 즐거워했습니다. 아이는 작은 몸집으로 아장아장 걸으며 나뭇가지, 솔방울, 돌멩이를 가지고 놀고 개미들의 행렬을 한참 동안 지켜보기도 했어요. 집 가까이에 바다가 있었는데 틈만 나면 아이와 함께 바다에 가서 맨발로 모래밭을 걸으며 조개 껍데기를 줍거나 모래성을 쌓고 놀았습니다. 가까운 공원이나 산책길, 호수, 바다 등 어디라도 좋아요. 자연은 아이의 오감을 자극하고 마음을 편안하게 해 주는 좋은 놀이터랍니다.

올리며 초심을 되새길 수 있습니다. 이 책 또한 기록의 힘으로 기적처럼 세상에 나오게 되었답니다.

◇ 육아 일기와 사진을 남겨 주세요

육아 일기는 엄마에게도, 아이에게도 소중한 선물이 됩니다. 아이와 함께 울고 웃었던 대부분의 일들은 시간이 지나면 기억에서 지워지지만, 육아 일기는 아이와의 소중한 추억을 입체적으로 되살아나게 해 줍니다. 육아 일기를 통해 아이는 엄마의 사랑을 기억하게 되고, 엄마는 아이가 주었던 행복을 떠

　　엄마와 함께 즐겁게 놀고 책을 읽으면서 좋은 습관을 기른 아이들도 초등
학교에 가면 금세 스마트폰에 빠져들 수 있어요. 초등학생 자녀를 둔 엄마들
중에는 스마트폰을 사 준 순간부터 전쟁이 시작되어서 고민하는 분들이 적
지 않죠. 그래서 첫 단추를 잘 끼워야 해요. 자녀가 스마트폰을 건강하게 사
용하기를 바라는 엄마들을 위해 제가 적용해 보았던 몇 가지 방법을 소개해
볼까 합니다. 물론 이 방법들이 정답은 아니기에 아이의 연령, 기질, 성격,부
모님의 허용 기준에 따라 지혜롭게 적용하시기 바랍니다.

1. 가장 중요한 것은 사랑입니다.

　　스마트폰 때문에 자녀와 갈등을 겪는 가정은 소수가 아닙니다. 아이가 온
종일 스마트폰을 붙들고 있어서 갈등이 일어나기도 하고, 스마트폰이 없는
아이들은 스마트폰을 사 달라고 집요하고 끈덕지게 졸라 대는 바람에 갈등
이 생깁니다. 스마트폰이 있어도, 없어도 문제가 되는 시대이죠. 그런데 가
장 먼저 하고 싶은 이야기가 있습니다. 자녀를 기를 때 다른 어떤 원칙보다
중요한 것은 사랑임을 기억했으면 합니다. 저는 게임을 많이 한다는 이유로
자녀와 매일같이 전쟁을 치를 바에야 게임을 많이 하게 해 주고 자녀와 사
이 좋게 지내는 편이 낫다고 생각합니다. 스마트폰이 없어서 자녀의 마음이
너무 괴롭다면 차라리 스마트폰을 사 주고 잘 사용하도록 도와주는 것이 좋
다고 생각합니다. 물론 게임을 많이 하는 것은 아이에게 해롭습니다. 그
런데 그보다 더 비극적인 것은 부모와 아이의 관계가 나빠지는 것입
니다. 스마트폰 때문에 아이와 원수처럼 지내지 않았으면 합니
다. 부모와 자녀가 좋은 관계를 맺는 것보다 더 중요한 것

은 없습니다. 어떤 경우에도 아빠와 엄마가 자신을 정말 사랑하고 있다는 것을 아이가 느낄 수 있게 해 주어야 합니다. 우리는 아이가 어떤 모습이어도 사랑하는 마음을 놓치면 안 됩니다. 어떠한 경우에도 사랑이 '갑'입니다.

2. '절대'라는 말보다 '유연성'을 가지세요.

제가 아이를 키우면서 가장 많이 배운 것은 겸손이었습니다. 계획한 대로, 뜻하는 대로만 살아갈 수 없다는 것을 절감했죠. 자녀의 성장은 얼마나 변화무쌍한지 아이와 함께 저 자신도 계속 달라져야 한다는 것을 깨닫고 있습니다. 오늘 호언장담했던 일도 다음날 아침이면 완전히 달라질 수 있다는 것을 경험하면서 웬만하면 '절대'라는 말은 쓰지 않아야겠다고 느꼈습니다. 스마트폰 때문에도 '절대'라는 말을 번복한 적이 여러 번 있었습니다. "엄마는 고등학생 될 때까지 스마트폰 절대 안 사 줄 거야.""그 게임은 절대 하면 안 돼." 하지만 저는 아이가 초등학교 6학년이 되던 해에 스마트폰을 사 주었답니다.

어느 날 밤, 아이가 저에게 대화를 좀 하자고 하더군요. 스마트폰을 갖고 싶다는 이야기였습니다. 제가 절대 사 주지 않을 거라고 생각했기 때문에 아이 딴에는 정말 어렵게 꺼낸 말이었죠. "엄마, 나는 너무 유행에 뒤쳐졌어요. 친구들이 게임 이야기를 하면 못 알아들을 때도 많고, 스마트폰이 없으니 친구들과 소통

이 힘들어요. 잘 사용할 테니까 제발 사 주시면 안 돼요?" 반에서 스마트폰이 없는 다른 친구 하나마저 스마트폰을 샀다면서 얼마나 간절하게 요청하는지 그만 순식간에 생각이 바뀌고 말았습니다. 아이가 건강하게 자라기를 바라는 마음에 스마트폰을 사 주지 않았던 것인데, 스마트폰을 사 주지 않는 것이 오히려 아이를 너무 힘들게 하는 것일지도 모른다는 생각이 들었죠. 당시 저희 집에는 아이의 친구들이 거의 매주 놀러 왔는데 아이들은 차려 준 간식을 순식간에 해치우고 곧장 스마트폰 게임을 시작했어요. 다른 친구들이 모두 스마트폰으로 게임을 하면서 놀고 있는데 아이 혼자 성인군자처럼 앉아 있으라고 강요하는 것만이 정답은 아니었습니다. 초등학생 자녀에게, 혹은 아이가 고등학생이 될 때까지도 절대 스마트폰을 사 주면 안 된다고 말하는 전문가도 있지만 사실 현실적으로 쉽지만은 않은 일입니다. 대한민국 모든 부모님들이 한마음이 되지 않는 이상 말이죠.

제 조카는 고등학교를 졸업할 때까지도 스마트폰이 없었지만 친구들과의 관계가 좋았고 인기도 많았어요. 스마트폰이 없다고 왕따를 당하지도 않았죠. 하지만 모든 아이들이 똑같지는 않습니다. 스트레스를 견디는 마음의 힘도, 성격과 기질도 저마다 다르죠. 친구들이 SNS에서 단체채팅으로 나눈 이야기를 나만 모를 때 엄청난 소외감을 느끼는 아이들도 있거든요. 우리의 인생

이 그렇듯이 육아도 아이의 성향과 상황에 따라 '케이스 바이 케이스(case by case)'로 접근해야 할 필요가 있습니다.

3. 적절한 제한은 반드시 필요합니다.

그럼에도 불구하고 아이가 스마트폰을 마음껏 사용하게 내버려 두기에는 스마트폰의 유해성이 너무도 큽니다. 부모는 자녀에게 좋은 음식을 먹이기 위해 최선을 다합니다. 만약 아이가 매일 햄버거나 피자, 치킨 등의 패스트푸드만 찾는다면 엄마들은 매우 단호하게 "안 돼. 그런 것을 많이 먹으면 건강이 나빠져."라고 말할 거예요. 아이를 사랑하기 때문이고, 아이가 건강하게 자라기를 바라기 때문이죠. 그런데 정서적 건강도 신체 건강과 견주었을 때 그 중요성이 조금도 모자람이 없습니다. 사람의 마음과 몸은 긴밀하게 연결되어 있으니까요. 몸이 아프면 마음이 힘들고, 마음이 병들면 몸도 아픕니다. 우리는 아이들이 마음속에 무엇을 심고 있는지 늘 관심을 가져야 합니다.

스마트폰에 관한 의견은 다양합니다. 강경하게 제한해야 한다는 부모님이 있는가 하면 아이가 자율적으로 사용할 수 있게 해 주어야 한다는 의견도 많습니다. 물론 우리는 아이들의 내적 역량을 믿어 주어야 합니다. 그런데 잠시 스마트폰의 특성을 생각해 보면 좋겠어요. 스마트폰은 온종일 손에 들고 다니기 때문에 번번이 마음을 빼앗깁니다. 솔직히

스마트폰 사용을 절제하는 것은 어른들에게도 어려운 과제입니다. 포털 사이트에서는 자극적인 실시간 검색어가 계속해서 업데이트됩니다. 저는 원고를 쓰면서 단어의 정확한 뜻을 찾아볼 때가 많은데 검색창을 열었다가 다른 메인 검색어를 누르거나 쇼핑 광고를 클릭하는 바람에 공연히 시간을 허비한 적이 많았어요. 그래서 인터넷 홈페이지를 실시간 검색어가 나오지 않는 포털 사이트로 바꾸고, 국어 사전 애플리케이션을 다운로드 받아서 딴 길로 새지 않는 방법을 찾았습니다. 심지어 SNS의 알림 기능도 무음으로 해 놓았죠. 어른인 우리도 스마트폰 때문에 시간을 낭비하거나 혹은 낭비하지 않기 위해 매일 절제심을 발휘해야 하는데 아이들은 오죽할까 합니다. 물론 자기절제능력이 뛰어난 아이들도 있지만 대부분의 아이들에게는 쉽지 않은 일입니다. 특히 어린아이들은 가치관이 정립되지 않은 상태이기 때문에 스마트폰의 정보를 무분별하게 받아들입니다. 2019년 과학기술정보통신부의 조사 결과에 따르면 우리나라 10대 청소년 10명 중 3명은 스마트폰 과의존 위험군으로 파악되고 있습니다. 사랑하는 자녀에게 무턱대고 스마트폰을 맡기기에는 시대가 너무도 변했습니다.

스마트폰의 유해성은 단지 아이들의 공부를 방해하거나 비만의 가능성을 높이는 정도에 머무르지 않습니다. 어린

이와 청소년이 폭력적인 게임과 음란물에 무방비로 노출되고 있습니다. 유아들은 동영상 공유 서비스를 통해 애니메이션을 보다가 엉뚱하게 음란물에 노출되기도 하죠. 수년 전 초등학생 3명이 20대 지적 장애여성을 집단 성폭행해 엄청난 충격을 주었던 사건을 기억하고 있으신지 모르겠습니다. 범행 당시 아이들의 손에는 스마트폰이 있었습니다. 아이들은 피해 여성에게 스마트폰에 담긴 음란물을 보여 주기까지 했습니다. 아이들에게 바른 성 가치관을 심어 주는 일은 학업이나 대학입시와는 비교조차 할 수 없는 너무나 중대한 일입니다.

우리는 아이를 믿어 주어야 하지만 스마트폰을 믿어서는 안 됩니다. 적절한 규칙을 정해서 아이가 연령에 맞게 잘 사용할 수 있도록 구체적인 방법을 고민해야만 합니다. 무엇보다 영유아기에는 스마트폰을 주지 않도록 해야 합니다. 요즘은 교육을 목적으로 어린 자녀에게 영상을 보여 주거나 스마트 기기를 맡기는 부모님들이 많은데 얻는 것보다 잃을 것이 많을 수도 있습니다. 지난 2019년 6월에 보도된 뉴스에 따르면 중국에서는 스마트폰을 가지고 놀던 두 살배기 아이가 고도 근시 판정을 받는 안타까운 일도 있었습니다. 부모는 자녀를 정말 사랑하기 때문에 "안 돼"라는 말을 해야 할 때가 있습니다. 때로는 제한하고 경계선을 그어 주어야 할 때도 있죠. 그 과정에

서 불만을 터뜨리는 아이와 갈등을 겪기도 하고요. 저 역시 그랬습니다. 아이와 관계가 나빠지지 않으면서 의견을 조율하기 위해 노력하지만 때때로 실랑이를 벌일 때도 있습니다. 그럼에도 양보할 수 없는 선은 있습니다. 아이를 사랑하기 때문에 정크 푸드를 마음껏 먹일 수 없는 것처럼 우리는 아이의 정서를 지켜 주어야 합니다.

4. 첫 단추를 잘 끼우기 위한 '스마트폰 계약서'

모든 일이 그렇듯이 스마트폰 역시 시작이 가장 중요합니다. 첫 단추를 잘 끼워 놓으면 다음 단계는 비교적 쉬워지죠. 여기에서 중요한 것은 이른바 '밀당(밀고 당기기)'이에요. 스마트폰을 사 주기 전에 '밀당'이 필요합니다. 비록 마음속으로는 당장 사 주고 싶더라도, 혹은 사 줄 계획이 있더라도 잠시 그 마음을 숨기고 아이와 '밀당'을 하는 시간이 필요해요. 아이에게 스마트폰을 쉽게 사 주지 마세요. 저는 "엄마는 정말 스마트폰을 사 주고 싶은데 네가 지혜롭게 잘 사용할 수 있을지 조금 걱정이 되네."라고 솔직하게 말했어요. 당연히 아이는 약속을 꼭 지키겠다고 굳게 다짐합니다. 저는 엄청 고민스럽다는 듯 다시 말했어요. "좋아. 네가 약속을 잘 지킬 수 있다고 하니 엄마가 일주일 동안 긍정적인 방향으로 생각해 볼게. 대신 너도 일주일 동안 스마트폰을 어떻게 사용하면 좋을지 고민해 보고 계획도 세

워 보면 좋겠다." 스마트폰을 사 주지 않아 그토록 야속했던 엄마가 긍정적인 방향으로 생각해 본다고 하니 아이의 눈이 회동그래졌습니다. 아마도 엄마에게 신뢰를 보여 주기 위해 나름대로 고민하며 계획을 세워 보았을 거예요. 그리고 일주일 뒤에 제가 스마트폰을 사 주겠다고 했을 때 하늘을 뛸 듯 기뻐했던 아이의 모습이 상상이 가시나요?

 이제 다음 단계입니다. 스마트폰을 사 주기 전에 해야 할 약속이 있습니다. 스마트폰 때문에 가정의 평화가 깨지지 않도록 화친 조약을 맺어야 합니다. 그런데 구두로 맺은 계약에는 효력이 없습니다. 서면으로 작성하는 것이 매우 중요하죠. '에이, 아이하고 쓴 계약서가 무슨 의미가 있다고….'라고 여길 수도 있지만 그렇지 않아요. 계약서에는 서로 조율해서 맺은 약속이 담겼기 때문에 저는 계약서 덕을 톡톡히 보고 있답니다. 물론 아이가 항상 완벽하게 약속을 지키는 것은 아니지만, 계약을 위반했을 경우 감내해야 할 불이익이 있기 때문에 최대한 지키려고 노력합니다. 덕분에 저와 아이는 스마트폰을 사 준 이후에도 꽤 평화롭게 지내고 있습니다.

계약서를 작성할 때에는 스마트폰을 사용하는 시간과 용도를 구체적으로 분명하게 정해야 합니다. 계약서의 내용은 여유를 두고 느긋하게 아이와 상의하는 것이 좋아요. 저의 경우는 숙제, 독서, 큐티 등 꼭 해야 할 일을 할 때, 그리고 식사 시간과 취침 시간에는 스마트폰을 사용하지 않아야 한다는 기준을 정했습니다. 게임은 권장 연령을 반드시 지켜야 하고 권장 연령에 해당되는 게임이어도 지나치게 공격적인 게임은 허용하지 않았죠. 귀여운 동물들이 무기로 서로를 공격하다가 한쪽이 피를 흘리며 쓰러지는 게임을 본 적이 있는데 연령 등급이 '전체이용가'였습니다. 게임 연령등급이 매우 허술하다는 것을 알게 되었어요. 지난 2019년 6월에는 초등학생도 이용할 수 있는 온라인게임 공간에서 불법 도박 참가자를 모집한 일당이 경찰에 검거되기도 했습니다. 또 많은 시간을 들여도 끝이 나지 않는 아바타 게임이나 현금 결제를 유도하는 소위 '현질 게임'도 허용하지 않았고, 새로운 스마트폰 애플리케이션을 다운로드 할 때도 반드시 저에게 허락을 받고 사용하게 했어요. SNS를 사용할 때 매너를 지켜야 한다는 내용도 있었죠. 계약서를 쓰는 요령은 가정마다 기준이 달라질 수 있습니다. 이만큼은 허용할 수 있다는 부모님의 기준과 이만큼은 하고 싶다는 자녀의 기준이 천차만별이니까요. 중요한 것은 자녀와 함께 상의한다는 데 있습니다. 아이의 의견도 반영해 주면서 꼭 지켜 주었으면 하는 부모님의 기준도 제안해 주세요. 계약을 맺는 과정에서 불협화음이 일어날 수도 있어요. 그럴 때는 시간이 걸리더라도 계속 대화를 나누면서 조

율하는 과정이 필요합니다.

 마지막으로 계약 위반 시 이행해야 할 사항을 넣어야 합니다. 매우 중요한 부분입니다. 이 또한 가정마다 기준이 달라질 수 있을 거예요. 아이가 약속을 지키지 않았다면 일정 기간 동안 스마트폰 혹은 특정 콘텐츠 사용을 제한할 수 있습니다. 아이가 비교적 약속을 잘 지킨다면 어쩌다 약속을 지키지 못했을 때 미리 경고를 하고 슬쩍 봐 줄 수도 있습니다. 하지만 약속을 지키기 어려워하는 경우에는 단호한 태도를 보여야 합니다. 약속을 지키지 않았는데도 매번 넘어간다면 아이가 약속을 지키는 것을 가볍게 생각해 버릴 수도 있기 때문이죠. 다만 아이가 약속을 지키지 못했다고 너무 혹독한 제한을 하지는 않았으면 합니다. 가급적이면 스마트폰을 일주일 이상 사용하지 못하게 한다든지, 무기한으로 사용 금지령을 내리는 방식은 아니었으면 해요. 아이 입장에서는 매우 가혹하다고 느낄 수 있거든요. 스마트폰이 없으면 당장 친구들과 연락하는 것조차 어려워질 텐데 아이들에게는 친구로부터 고립되는 것이 잔인한 체벌이 될 수도 있습니다. 심지어 너무 화가 난 나머지 스마트폰을 던져서 망가뜨리는 부모님들도 종종 보았는데 이건 명명백백 우리 쪽이 손해입니다. 다시 사 주게 될 경우 결국 그만큼의 경제적 손실이 생기게 될 테니까요. 다시는 사 주지 않는 경우도 있겠지만 역시 아이와의 관계를 생각해 볼

때 신중했으면 합니다. 다시 강조하지만 계약서를 만들었다고 해서 아이가 약속을 완벽하게 지키지는 않습니다. 하지만 약속을 지키기 위해 노력하는 모습에 집중하면 좋겠습니다. 아이가 노력하고 있다면 그 또한 고맙게 생각하고 많이 칭찬해 주어야 할 일이니까요. 스마트폰 계약서의 조항이 다 만들어졌다면 아이가 직접 계약서를 쓰게 한 뒤 아이와 부모의 이름을 적고 도장도 꾹 찍어 줍니다. 이로써 계약은 완료되었습니다.

 여기서 잠깐! 국가의 헌법도 개헌이 필요하듯이 스마트폰 계약서도 상황에 따라 수정이 가능해야 합니다. 물론 약속을 수시로 변경하는 것은 곤란하죠. 하지만 아이의 연령에 따라서 사용 가능한 콘텐츠가 달라질 수 있고 아이가 스마트폰을 성숙하게 잘 사용한다면 허용 범위를 넓혀 줄 수도 있어요. 또한 아이가 지속적으로 이의를 제기한다면 겸허한 태도로 돌아볼 필요가 있죠. 부모 역시 불완전한 존재이므로 늘 옳은 결정만 하는 것은 아니니까요.

5. 가끔은 일관성을 놓쳐도 괜찮아요.
 일관성을 유지하는 것만큼 중요한 일이 융통성을 발휘하는 것입니다. 스마트폰 사용 습관에 관해서도 마찬가지입니다. 저희 가족이 명절에 모였을 때였어요. 사촌누나들이 스마트폰을 가지고 신나게

놀고 있는데 저희 아이는 약속한 시간이 끝나서 더 이상 스마트폰을 사용할 수가 없었죠. 누나들 곁에서 멀뚱히 구경만 하고 있는 모습을 보다 못한 아버님이 저에게 "그러지 말고 오늘 같은 날은 좀 줘라!" 하셨어요. 평소 아이에게 스마트폰을 너무 많이 사용하지 말라고 하셨는데 말이죠. 사랑이었습니다. 우두커니 앉아 구경만 하는 손자가 안쓰러워 보였던 겁니다. 실은 제게도 아버님의 마음속에 담긴 사랑이 있었어요. 다만 제가 일관성 없는 태도를 보이면 아이의 버릇이 나빠질까 봐 허용해 줄 수가 없었던 거죠. 그런데 곰곰 생각해 보니 이런 융통성을 발휘하는 것이 때에 따라서는 약이 될 수도 있겠다 싶었어요. 어릴 때 제가 엄마에게 혼이 났을 때 외할머니는 "우리 강아지를 누가 그랬어! 할머니가 혼을 내 줘야겠네!"라면서 품에 꼭 안아 주셨죠. 또 아빠가 찢어진 청바지를 절대 입지 말라고 엄포를 놓았을 때 엄마는 아빠 몰래 갈아입으라며 종이 가방에 찢어진 청바지를 넣어 주셨답니다. 어떻게 보면 어른들이 전혀 일관성 없는 태도를 보인 것 같지만 결과적으로 보면 나쁘지만은 않았습니다. 오히려 제 편이 되어 주면서 사랑으로 감싸 준 어른들이 있었기에 제가 잘못되지 않았어요.

생각해 보면 우리네 할머니, 할아버지는 '아동 심리'라고는 들어본 적도 없었지만 이미 아이를 사랑하는 방법을 알았습니다. 이론만으로는 해결할 수

없는 문제의 해답을 내면에 있는 분별력으로 알 수 있었던 것이죠. 우리는 그때에 비하면 다양한 육아 비법에 관한 해박한 지식을 가지고 있지만 도리어 과유불급일 때도 있는 것 같습니다. 결론은 아이에게 대단히 해로운 일이 아니라면, 눈을 질끈 감고 잠시 일관성을 놓쳐도 괜찮다는 겁니다. 이랬다 저랬다 하면서 아이의 버릇을 잘못 들이면 안 되지만 언제라도 상황에 따라 달라질 수 있는 보들보들한 태도를 가지는 편이 아이에게도 훨씬 좋을 테니까요.

6. 논리적으로 다가가면 성공률이 높아져요.

아이들은 정말이지 잔소리에 진저리를 칩니다. 부모는 아이에게 일러 줄 것들이 너무도 많은데 아이는 잔소리 비슷한 느낌만 들어도 한숨부터 쉬죠. 저도 잔소리가 적은 편은 아님을 솔직하게 고백해야겠습니다. 엄마의 잔소리가 참 싫었는데 제가 엄마가 되고 나니 '엄마의 잔소리는 사랑이다'라고 정의 내리고 싶어집니다. 하지만 정말 원하는 목적을 달성하고 싶다면 최대한 잔소리의 형태를 바꾸도록 해야 합니다. 왜 해야 하는지, 왜 하면 안 되는지에 대한 이유를 논리적으로 설명해 주어야 해요. 이 방법은 아이가 커 갈수록 효과적입니다.

저는 스마트폰을 많이 사용하면 왜 안 좋은지를 알려 주기 위해 아이에게 스마트폰 전문가의 강연

영상을 보여 주었어요. 아이는 강연을 통해 스마트폰으로 게임을 할 때와 책을 읽을 때 뇌의 활동방식에 어떤 차이가 있는지 눈으로 직접 볼 수 있었죠. 무조건 스마트폰을 많이 사용하면 안 된다고 잔소리하는 것보다 훨씬 좋은 영향을 줄 수 있답니다. 음란물에 관한 것도 이 콘텐츠를 만드는 배경에 담긴 실체를 알려 주는 것이 좋아요. 돈을 벌기 위해서 음란물을 만드는 사람들이 있다는 것, 음란물 사이트를 통해 스마트폰이나 컴퓨터가 해킹을 당해 개인 정보 유출로 큰 손해를 볼 수 있다는 것을 알려 주는 것이죠. 실제로 유명인들이 해킹을 당해서 곤욕을 치른 뉴스도 보여 줍니다. 무턱대고 나쁘다고 하는 것보다 자신을 보호하고 소중한 정보를 보안하기 위해서라고 알려줄 때 아이가 더 귀를 기울이죠. 그리고 음란물의 비현실적이고 비윤리적인 면에 대해서도 분명하게 알려줍니다. 특히 남자아이의 경우 아빠의 역할이 중요해요. 아이들은 엄마의 잔소리보다 객관적이고 논리적인 정보를 더 쉽게 받아들인다는 사실을 기억했으면 합니다.

7. 컴퓨터 사용은 거실에서, 자녀의 계정으로

아이가 초등학교 고학년이 되면서 고민이 많았습니다. 학교에서 스마트폰이나 컴퓨터를 사용해야 하는 과제를 받아 오기도 했고 인터넷으로 정보를 검색해서 과제를 수행해야 하는 경우도 종종 있었죠. 컴퓨터를 다룰 줄 알아야 하는 게 현실이었어요. 문제는 인터넷에는 찾고자 하는 정보뿐 아니라 유해한 콘텐츠들도 넘쳐난다는 것이었습니다. 남편과 상의 끝에 서재에서 쓰던 컴퓨터를 거실로 옮겼어요. 아이가 인터넷을 건전하게 사용할 수 있도록 돕기 위해서였죠. 하지만 여기에서 끝이 아닙니다. 아이들이 스마트폰이나 인터넷을 사용할 때 유해한 환경으로부터 보호하려면 로그인하는 방법이 중요합니다. 여기에서 IT보안 전문가이자 온라인 게임 및 스마트폰 중독 전문가인 권석원 선생님의 조언을 소개해 보겠습니다.

 첫째, 컴퓨터에 로그인 프로필을 추가로 만들어서 부모와 아이의 로그인 계정을 별도로 만듭니다. 부모가 사용하는 스마트폰이나 컴퓨터를 자녀가 사용할 경우, 사용자가 성인이라는 것을 인지한 브라우저나 인터넷은 더 많은 성인 광고와 사이트로 이동을 유도합니다. 미성년자인 자녀의 프로필로 로그인하게 되면 완벽하지는 않지만 아무래도 음란물과 같은 유해한 콘텐츠가 더 적게 나오는 효과가 있습니다.

둘째, 자녀들이 포털 사이트를 사용해야 하는 경우 자녀의 계정을 만들어서 항상 로그인된 상태에서 사용하게 하는 것이 좋습니다. 아이가 이런 방식으로 포털 사이트를 몇 번 사용하다 보면 차후에는 로그인하지 않더라도 사용자가 미성년자라는 것을 인지한 AI가 유해한 콘텐츠를 상당 부분 차단하게 됩니다. 그런

데 아이들이 학교나 도서관, PC방 등에서 인터넷을 사용하는 경우는 곤란합니다. 공공장소의 PC들은 보안상 취약하기 때문에 가급적 개인 아이디와 패스워드는 사용하지 않도록 해야 하기 때문이죠.

8. 유해 정보 차단 애플리케이션 사용하기

어린 자녀에게 부득이하게 스마트폰을 사 주어야 하는 경우 이동통신사에서 제공하는 유해 정보 차단 애플리케이션이 매우 유용합니다. 각 이동통신사별로 서비스 내용은 조금씩 다르지만, 어린이와 청소년에게 유해한 애플리케이션과 인터넷 사이트를 차단할 수 있습니다. 저는 아이가 포털 사이트나 동영상 공유 서비스를 이용하는 경우 거실에 있는 컴퓨터를 사용하는 것을 원칙으로 정했어요. 그래서 스마트폰에서는 이 콘텐츠를 사용할 수 없도록 설정했습니다. 게임 역시 서로 약속한 시간에만 사용할 수 있게 설정해 놓았어요. 유해 정보 차단 애플리케이션은 어린 자녀뿐 아니라 청소년 자녀에게도 꼭 필요하다고 생각되지만, 사실 이미 스마트폰을 자유롭게 사용하고 있는 아이들의 경우 쉽게 수긍하지 않을 가능성이 큽니다. 그래서 첫 단추를 잘 끼우는 것이 중요합니다. 하지만 아이가 스마트폰을 지혜롭게 사용하지 못한다면 대화를 통해 서로 의견을 조율하면서 적절한 사용 시간을 설정해 보면 좋겠습니다.

9. 스마트폰을 찾지 않아도 되는 환경 만들기

사람은 환경에 지대한 영향을 받는 존재입니다. 아이가 스마트폰을 찾지 않기를 바란다면 스마트폰에 의존하지 않아도 되는 환경을 만들어 주어야 합니다. 먼저 아빠와 엄마가 모범을 보이는 것이 중요합니다. 아이들이 보는 데서는 찬물도 못 마신다고 하듯이 부모님이 필요 이상으로 스마트폰을 사용하지 않도록 노력해야 해야 합니다. 아이가 취미 생활이나 운동 등 좋아하는 일을 하면서 시간을 보낼 수 있도록 격려해 주세요. 공부만 열심히 하라고 하면 오히려 여가 시간에 스마트폰이나 게임에 몰두해서라도 스트레스를 풀려고 할 수 있으니 아이가 관심을 보이는 것이 생기면 마음껏 즐길 수 있도록 적극적으로 지지해 주세요. 또래 친구들과 놀 수 있는 시간을 배려해 주는 것도 중요한 일입니다. 그리고 아이와 시간을 함께 보내 주세요. 초등학교 고학년이나 사춘기 아이에게도 부모와 함께하는 시간은 꼭 필요합니다. 저는 지금도 중학생 아들과 '땅따먹기' 판을 그려 넣고 간식 내기를 하거나 오목을 둡니다. 또 만화방에 가서 실컷 만화를 보거나 영화를 보기도 하죠. 서로 함께하는 즐거움을 경험하는 것은 매우 중요합니다. 이렇게 다양한 방법으로 시간을 선용할 수 있는 환경을 만들어 주면 아이가 게임이나 SNS에 접근하는 시간은 자연스럽게 줄어들 수밖에 없습니다.

10. 주변 사람들의 도움을 받으세요.

아이를 기르면서 막막한 순간이 많은 이유는 육아에는 정답이 없기 때문입니다. 아이를 키우는 일은 신체적으로나 정신적으로 엄청난 에너지를 필요로 하는데 돌발 상황도 수시로 일어나죠. 이럴 때는 혼자서 불안해하지만 말고 주변 사람들의 도움을 많이 받았으면 합니다. 주변에 귀감이 되는 엄마가 있다면 그 사람을 멘토로 삼고 조언을 구하는 것도 좋은 방법입니다. 예측할 수 없는 인생길을 걸어갈 때 먼저 걸어온 이들이 건네준 한 조각의 지도는 지름길을 발견하는 데 적잖은 도움이 되니까요. 육아 서적이나 좋은 책들도 훌륭한 멘토가 되어 줍니다. 저는 아이를 키우면서 어려움을 느낄 때마다 책을 통해 전문가의 이야기에 귀를 기울입니다. 또 실제로 다양한 분야의 전문가에게 조언을 구하기도 하죠. 직접 만나는 것이 어려울 때는 책의 저자나 해당 분야의 전문가에게 메일을 보내기도 했는데 겸손한 태도로 진심을 다해 조언을 구하면 언제나 정성이 담긴 답장을 받곤 했습니다.

아이의 스마트폰 사용과 게임에 관해서도 마찬가지입니다. 한때 게임 중독자였으나 지금은 게임 중독자들의 회복을 위해 사역하는 『PC방 폐인이었던 나는 목사다』의 저자 문해룡 목사님의 책을 읽고 고민되는 질문을 메일로 보낸 적이 있습니다. 덕분에 아이가 하고 있는 게임들의 장단점을 구체적으로 알게 되었고, 많은 시간을 들여도 끝나지 않는 아바타 게임과 현금 결제를 유도하는 게임은 특별히 주의시켜야 한다는 것을 배웠죠. 또 어느 강연을 통해 알게 된 IT보안 전문가이자 온라인 게임 및 스마트폰 중독 전문가인 권석원 선생님에게 스마트폰 사용에 관해 메일을 보냈을 때도 현실적이고 지혜로운 조언을 얻을 수 있었습니다. 전문가들의 조언을 실제로 적용해 보면 많은 도움이 됩니다. 검증된 전문 지식과 현장에서 익힌 생생한 경험을 가진 실력 있는 전문가의 의견은 새겨들을 가치가 있습니다. 내 아이를 가장 가까이에서 보는 엄마와 아빠가 전문가들이 제시한 다양한 노하우를 실천하다 보면 어느 순간 최선의 방법을 찾을 수 있을 거예요.

 저는 부모님들이, 특히 아이에게 지대한 영향을 끼치는 엄마들이 싸움쟁이가 되었으면 합니다. 스마트폰 때문에 아이와 싸우지 말고 현실과 타협하고 싶은 우리 자신과 싸웠으면 좋겠습니다. 우리는 아이를 사랑하기 때문에 싸워야 할 때가 있습니다. 건강하게 자라서 행복하게 살아갈 아이들의 미래를 생각하면 충분히 가치 있는 싸움입니다.

재활용품의 화려한 변신!

쓸모없어 보이는 재활용품도 유심히 관찰하다 보면 유용하게 사용할 수 있어요.
페트병, 음료수 뚜껑, 종이 상자, 요구르트 병 등의 재활용품으로
장난감, 생활 소품, 인테리어 소품을 만들어 보세요.
일상에서 쉽게 구할 수 있으면서 재료비 걱정도 없답니다.
재활용품이 새롭게 변신하는 모습을 통해 아이의 창의력도 쑥쑥 자라나요.

 # 신나는 풀숲 놀이터

아이들은 동물, 공룡, 곤충 등의 모형으로 혼자서도 종알종알 역할 놀이를 하면서 잘 놀지요? 그런데 여기에 풀숲을 만들어 주면 놀이가 훨씬 즐거워져요. 나무 뒤에 숨어서 신나게 뛰어노는 초식동물을 노리는 무서운 사자를 지켜보는 긴장감은 놀이에 생동감을 더해 준답니다. 종이 상자와 휴지 심이 멋진 풀숲으로 변신하는 모습을 보면서 아이의 창의력도 무럭무럭 자라고요.

준비물 종이 상자, 휴지 심, 부직포 또는 색종이, 글루건

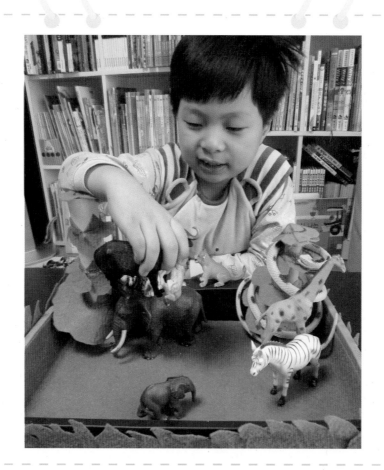

 ## 이렇게 만들어요!

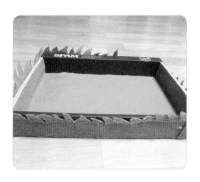

1 부직포를 풀 모양으로 잘라 상자의 가장자리에 붙이고 바닥에도 부직포를 붙여주세요.

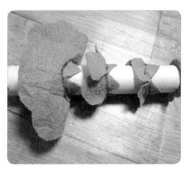

2 부직포로 휴지 심을 꾸며서 나무를 만들어요.

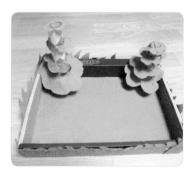

3 여러 그루의 나무를 만들어 글루건으로 고정시켜요.

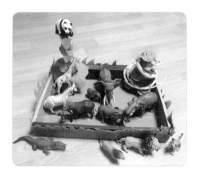

4 동물 모형을 가지고 풀숲에서 신나게 놀아요.

 ## 이렇게 놀아요!

아이와 함께 다양한 역할 놀이를 해 보세요. 위기에 놓인 사슴이 "친구들아! 도와줘!"라고 외치면 다른 동물들이 협동해서 사자를 무찌르기도 하고, 맛있게 풀을 뜯는 기린을 보면서 '아, 기린은 초식동물이구나'라고 알 수 있겠죠? 역할 놀이를 통해 상황에 따라 대처하는 요령을 자연스럽게 배울 수 있어요.

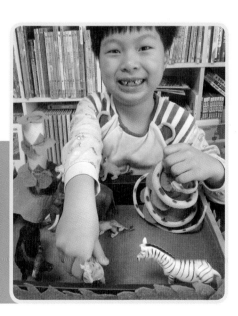

음료수 뚜껑 모빌

모빌은 정적인 에너지와 동적인 에너지를 동시에 품고 있는 사물 중 하나가 아닐까 합니다. 살랑살랑 바람결에 움직이는 모빌은 잠깐의 쉼과 집중력을 줄 수 있는 힘을 가진 것 같아요. 아이와 함께 알록달록 버리기 아까운 음료수 뚜껑으로 모빌을 만들어 볼까요? 놀이를 통해 "네가 좋아하는 꽃은 뭐야?"라고 물어보기도 하고, 따사로운 봄에는 어떤 꽃이 피는지 이야기꽃도 활짝 피울 수 있답니다.

준비물 음료수 뚜껑, 색종이, 투명 테이프, 가위, 실, 고무빨판

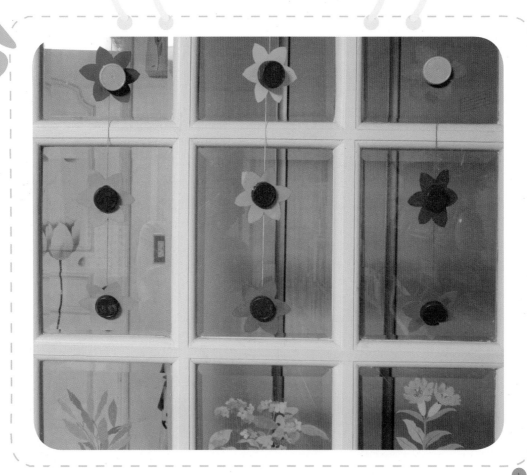

 이렇게 만들어요!

1 색종이에 음료수 뚜껑을 붙이고 꽃잎을 그려 주세요.

2 가위로 꽃 모양을 따라 오려 주세요.

3 여러 개의 꽃을 만들어 주세요.

4 투명 테이프로 꽃의 뒷면에 실을 연결해 붙인 다음 고무빨판을 달아 주세요.

 이렇게 놀아요!

꽃잎이나 뚜껑의 색깔을 규칙적으로 또는 불규칙적으로 연결해 보세요. 예를 들어 '빨강-노랑-빨강-노랑'이라는 규칙을 만들어 모빌을 연결한 다음에 "이건 빨강, 노랑이 규칙적으로 연결되어 있네?"라고 이야기해 주면 자연스럽게 어휘력도 키울 수 있겠죠? 완성된 모빌을 유리창이나 장식장에 붙어 주면 아이가 무척 뿌듯해 한답니다.

귀염둥이 버섯 인형

요구르트는 유산균이 풍부해서 엄마들이 즐겨 찾는 아이의 간식일 뿐 아니라, 새콤달콤한 맛을 좋아하는 아이들의 입맛에도 그만이죠? 요구르트 병은 흔하게 구할 수 있는 데다 모양도 예뻐서 만들기 재료로 안성맞춤입니다. 귀여운 버섯 인형을 만들어서 역할 놀이를 해 보세요. 아이의 마음도 살짝 들여다볼 수 있답니다.

준비물 마시는 요구르트 병, 떠먹는 요구르트 병, 일회용 그릇, 색종이, 글루건, 눈 스티커, 매직

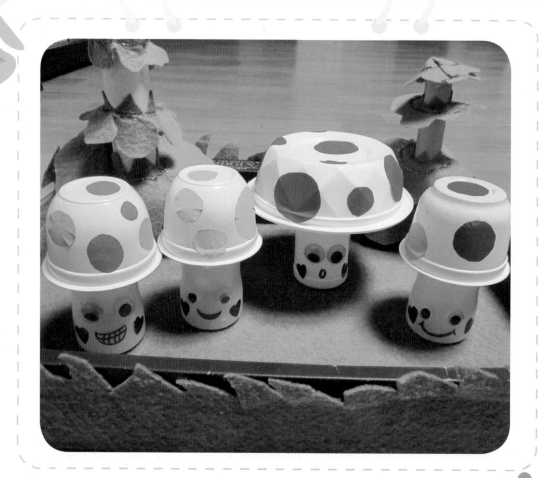

 이렇게 만들어요!

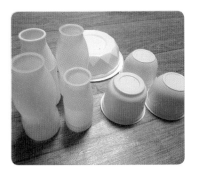

1 요구르트 병을 씻은 뒤 비닐포장지를 벗겨 주세요.

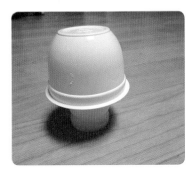

2 글루건을 이용해 다른 종류의 요구르트 병을 버섯 모양으로 붙여 주세요

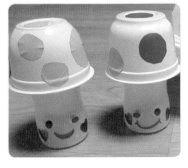

3 색종이로 무늬를 만들어 붙이고, 눈 스티커와 매직으로 얼굴을 꾸며 주세요

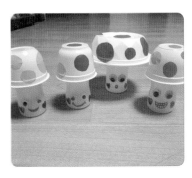

4 여러 개의 버섯 인형을 만들어 주세요

 이렇게 놀아요!

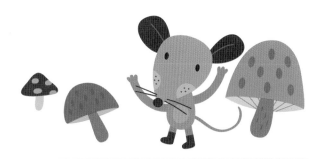

버섯 인형으로 다양한 역할 놀이를 해 볼 수 있어요. 역할 놀이의 장점은 아이의 마음을 들여다 볼 수 있다는 거예요. 수줍어서 먼저 인사하지 못하거나 장난감을 빼앗겨 속상할 때, 도움을 요청해야 할 때 등 아이가 어려워하는 일에 관한 대처 방법을 놀이를 통해 알려줄 수 있어요. 물론 한 번에 달라질 수는 없지만 반복적인 놀이를 통해 습득할 수 있답니다.

조개껍데기로 그린 그림

무더운 여름이면 아이들과 함께 바다를 찾는 분들 많으시죠? 모래사장을 거닐며 주운 예쁜 조개껍데기로 즐거운 놀이를 할 수 있어요. 조개껍데기에는 저마다 조금씩 다른 무늬가 있어서 다양한 그림에 활용할 수 있답니다. 그림을 그리면서 바다에서 놀았던 이야기를 나누어 보세요. 아이가 까르르 웃으며 모래밭을 뛰어다니던 모습, 조개껍데기를 발견하고 기뻐하던 귀여운 표정까지 아름다운 여름날의 추억으로 남아 있을 거랍니다.

준비물 사인펜, 매직, 목공풀, 스티로폼 보드, 조개껍데기(문구용품점에서도 구할 수 있어요)

 이렇게 만들어요!

1 스티로폼 보드에 매직으로 아이가 좋아하는 그림을 그려 주세요.

2 조개껍데기를 목공풀로 그림 위에 붙인 뒤 사인펜으로 색칠해 주세요.

3 그림이 완성되면 뒷면에 받침대를 만들어 주어요.

 이렇게 놀아요!

1. 작품을 집 곳곳에 장식해 주세요. 자신이 만든 작품이 소중하게 여겨질 때 아이의 자존감도 높아져요.

2. "조개는 딱딱한 껍데기로 몸을 둘러싸고 있네?" "조개는 바다에 사는 연체동물이야." 등 다양한 이야기를 들려 주면 아이의 호기심을 키워 주고 언어 발달에도 도움이 된답니다.

3. 크기가 다른 조개껍데기를 붙여서 바닷속 물고기를 표현해도 새미있었어요.

페트병으로 장난감 컵 만들기

분리수거함 속으로 들어갈 운명에 놓인 페트병으로 만들 수 있는 작품은 무궁무진해요.
페트병의 윗부분과 아랫부분을 잘라서 장난감 컵을 만들어 보세요. 무심코 버리던 폐품이
장난감으로 변신하는 모습은 아이들에게도 무척 흥미로운 시간이 된답니다.

준비물 페트병, 칼, 글루건, 다양한 스티커

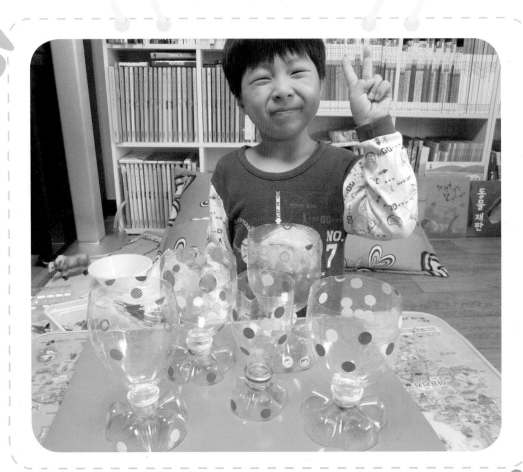

 이렇게 만들어요!

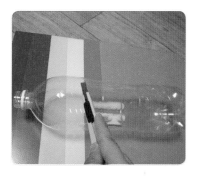

1 페트병의 윗부분과 바닥 부분을
칼로 잘라 주세요.

2 페트병의 윗부분과 바닥 부분을
글루건으로 접착시켜 주세요.
▶ ①,②번 활동은 엄마가 합니다.

3 다양한 스티커로 자유롭게
꾸며 줍니다.

4 여러 개의 컵을 만들어 주세요

 이렇게 놀아요!

색종이로 만든 과자와 사탕을 페트병 컵에 담아서 가게
놀이를 해 보세요. 놀이를 통해 자연스럽게 수 개념을 배
울 수 있어요. 하지만 너무 욕심을 내다 보면 즐거운 놀
이를 망칠 수 있겠죠? 인형들이 서로 자기의 사탕이 더
많다며 싸우는 장면을 연출하고는 "누가 사탕을 더 많이
갖고 있는지 알려줄까?"라고 말하면 아이가 친절한 선생
님이 되어서 가르쳐 준답니다.

 # 뒤집개로 기린을 만들어요

낡아서 버려야 하는 물건을 보면 아이에게 "이거 뭐랑 닮은 것 같아?"라고 물어보곤 했어요. 처음에 곧바로 떠오르지는 않지만 이리저리 방향을 돌려 가면서 사물을 살펴 보면 문득 아이디어가 떠오른답니다. 그러면 "유레카!"하고 외치고 싶을 정도로 큰 기쁨을 느끼죠. 낡은 뒤집개로 '초원의 보초병' 기린을 만들어 보세요.

준비물 뒤집개, 칫솔 케이스, 일회용 그릇, 글루건, 아크릴 물감, 눈 스티커, 종이 상자

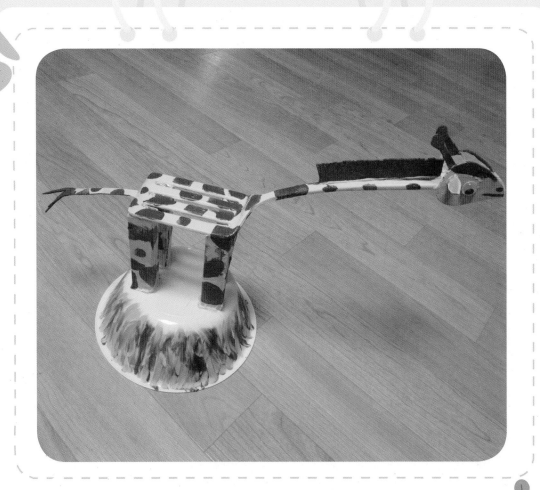

 ## 이렇게 만들어요!

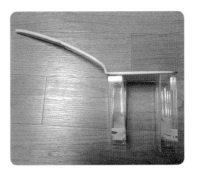

1 뒤집개에 칫솔 케이스를 붙여 주세요.

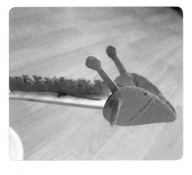

2 종이 박스를 활용해 기린을 꾸며 주세요.

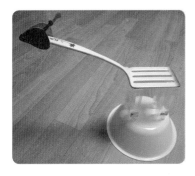

3 기린을 일회용 그릇에 붙여 주세요.

4 기린의 꼬리도 만들어 주세요

5 아크릴 물감으로 색칠해 주세요

6 일회용 그릇을 초록색 물감으로 색칠해서 풀숲을 연출하고, 물감이 마르면 눈 스티커도 붙여 주세요.

 ## 이렇게 놀아요!

활동 전후로 기린에 관한 책을 읽고 함께 이야기 나눠 보세요. "기린은 땅 위에서 사는 포유 동물 중에서 가장 키가 큰 동물이야." "사람 목뼈는 7개인데 기린 목뼈는 몇 개일까?" 아이들은 기린의 목이 길어서 목뼈도 훨씬 많을 거라고 생각한답니다. 기린은 뼈 하나하나의 길이가 아주 길 뿐 사람의 목뼈와 똑같이 7개라고 알려 주세요.

물티슈 뚜껑으로 정리함 만들기

물티슈는 엄마들에게 육아 필수품 중 하나로 손꼽히는데요. 물티슈 뚜껑은 튼튼하고 여닫기 편리해서 그냥 버리기에는 너무 아깝더라고요. 물티슈 뚜껑 두 개를 붙여 주면 그럴듯한 정리함으로 변신한답니다. 두께가 제법 두툼해서 짤랑짤랑 동전도 쏘옥, 이쑤시개나 면봉 등 나뒹구는 작은 물건들도 쏘옥! 아이들에게 정리하는 습관도 알려줄 수 있어요!

준비물 물티슈 뚜껑, 글루건, 스티커

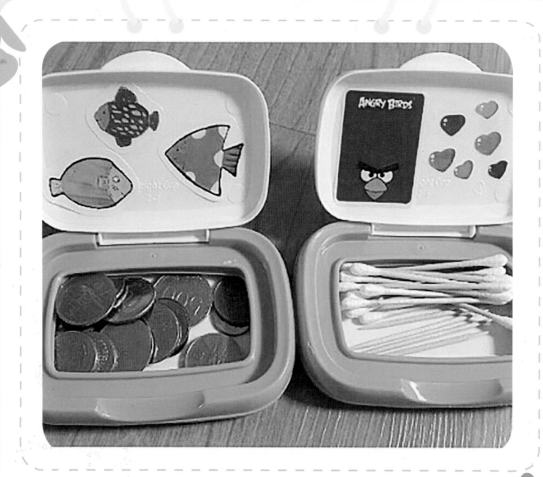

 이렇게 만들어요!

1 물티슈 뚜껑을 분리해 주세요.

2 물티슈 뚜껑 두 개를 글루건으로 붙여 주세요.

3 좋아하는 스티커로 자유롭게 꾸며 주세요. 아크릴 물감이나 유성펜을 이용해도 좋아요.

 이렇게 놀아요!

물티슈 뚜껑을 이용해서 한글 맞히기를 할 수 있답니다. 뚜껑 위에 적힌 단어와 일치하는 그림이나 사진을 뚜껑 속에 붙여 주세요. 아이가 호기심에 차서 뚜껑을 여닫고 놀면서 자연스럽게 한글도 배울 수 있어요.

시끌벅적 동물농장

아이들은 왜 그렇게 동물을 좋아할까요? 동서고금을 넘어서 아이들이 좋아하는 동화나 이야기 속에는 언제나 동물들이 등장해요. 실제로는 동물을 무서워하는 아이들도 동물 인형을 가지고 노는 것은 좋아하죠. 놀이를 통해 자신의 감정을 발산시킴으로써 안정감을 느끼기 때문일 거예요. 동물농장을 만들어서 신나는 인형극을 해 보세요. 노래를 못해도, 연기력이 없어도 괜찮아요. 엄마와 함께라면 아이는 충분히 즐거울 테니까요.

준비물 종이 상자, 일회용 접시, 색종이, 투명 테이프, 하드 스틱, 가위, 칼, 글루건

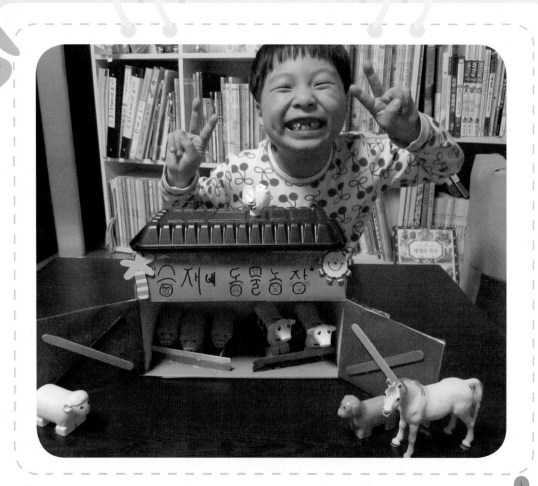

 ## 이렇게 만들어요!

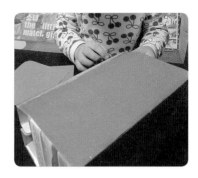

1 종이 상자를 색종이로 자유롭게 꾸며 주세요.

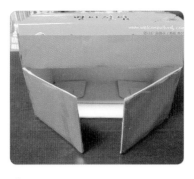

2 칼을 이용해 문을 만들어 주세요.
▶ 칼은 위험하니 엄마가 잘라 주세요.

3 하드 스틱 2개를 투명 테이프로 붙여 주세요. 울타리를 만들 때 사용할 거예요.

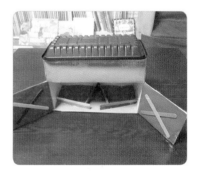

4 ③번의 하드 스틱으로 울타리를 만들고 일회용 접시로 지붕도 붙여 주세요

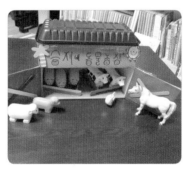

5 스티커 등으로 자유롭게 꾸며 주세요.

 ## 이렇게 놀아요!

활동 전후로 농장에 사는 다양한 동물에 관한 책을 읽어 주세요. 연령이 어린 아이에게는 "말은 어떤 소리를 낼까?" "음매'하고 울음소리를 내는 건 누굴까?"라며 호기심을 자극해 주면 좋겠죠?

일회용 그릇으로 케이크 만들기

아이들이 정말 좋아하는 생일 축하 놀이의 백미는 다름 아닌 촛불 끄기이죠? 생일 파티를 하는 날이면 연신 초에 불을 켜 달라며 "또! 또!"를 연발하는 귀여운 아이의 모습 많이들 보셨을 거예요. 반짝이는 촛불을 후후 부는 아이의 얼굴에는 100번을 해도 질리지 않을 듯한 행복이 묻어나요. 일회용 그릇을 이용해서 케이크를 만들고 신나는 생일 파티를 열어 볼까요?

준비물 일회용 플라스틱 그릇, 다양한 스티커, 글루건, 모루, 초

 ## 이렇게 만들어요!

1 큰 그릇 위에 작은 그릇을
붙여 주세요.

2 다양한 스티커로 자유롭게
꾸며 주세요.

3 글루건으로 모루를 붙여서
케이크를 장식해 주세요.

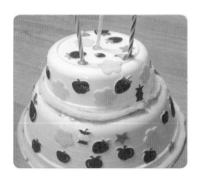

4 초를 적당한 크기로 잘라 완성된
케이크에 접착시켜 주세요.

▶ 초에 불을 붙일 때는 위험하지
않도록 꼭 함께해 주세요.

 ## 이렇게 놀아요!

1. 아이를 선물로 받은 기쁨, 오로지 건강만을 바라며 기다렸던 날들을 기억하시나요? 생
 일 축하 놀이를 통해 사랑스러운 아이가 태어난 날을 떠올려 보세요. 아이에게 "너는 사
 랑의 열매야. 네가 태어난 날 아빠, 엄마는 정말 기뻐했단다. 사랑해!"라고 달콤하게 속삭여 주세요.

2. 여러 개의 케이크를 만들어 제과점 놀이를 해 보세요. 엄마와 아이가 주인과 손님을 번갈아 가면서 놀면 시간 가
 는 줄 모른답니다.

트리케라톱스를 만들어요

아이들은 공룡을 참 좋아하죠? 특히 남자아이들은 공룡 이름과 종류를 줄줄 꿰고 있을 정도로 공룡 사랑이 대단하더라고요. 공룡을 너무 좋아한 나머지 "오오!"하며 공룡의 괴성을 흉내내는가 하면, 심지어 사족 보행을 하며 뛰어다니는 모습을 보고 박장대소를 하기도 했답니다. 미용 화장지 갑으로 귀여운 공룡을 만들어 볼까요?

준비물 미용 화장지 갑, 마시는 요구르트 병 4개, 떠먹는 요구르트 병 1개, 종이 접시, 눈 스티커, 포장지, 글루건, 칼

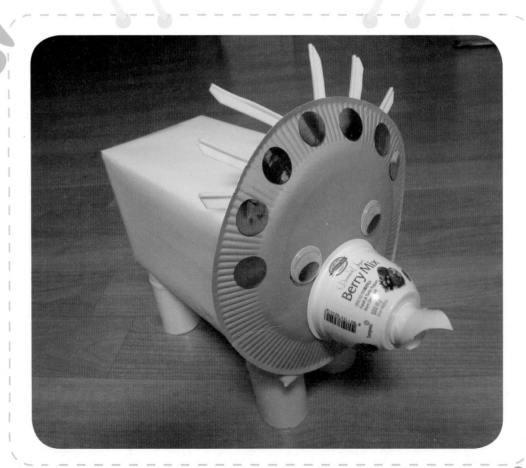

 이렇게 만들어요!

1 미용 화장지 갑을 포장지로 감싸 주세요.

2 요구르트 병을 칼로 잘라 주세요.

▶ 윗부분은 꼬리와 부리로, 아랫부분은 다리로 사용할 거예요.

3 꼬리를 붙여 준 다음 4개의 다리도 붙여 주세요.

4 요구르트 병의 윗부분을 부리 모양으로 잘라 주세요.

5 떠먹는 요구르트 병에 잘라 놓은 부리를 붙이고 끝을 살짝 구부려 주세요. 종이 접시에 요구르트 병을 붙인 다음 눈 스티커도 붙여 주세요.

6 트리케라톱스의 넓은 프릴을 자유롭게 꾸민 다음 머리를 몸통에 붙여 주세요.

 이렇게 놀아요!

아이들은 좋아하는 한 가지 관심사를 통해 지식을 넓혀 나간답니다. 아이가 좋아하는 동물을 만들어 주세요. 예를 들면 코끼리를 좋아하는 아이에게 코끼리 인형을 만들어 주고 재미있게 역할 놀이를 해요. 그리고 활동 전후로 코끼리가 나오는 책과 다큐멘터리를 활용해서 점차 지식을 확장시킬 수 있어요. 그 속에서 또 다른 동물들과 신비로운 생태계를 만날 수 있을 테니까요.

통통 호기심이 솟아요

아이들은 호기심이 넘쳐서 하루 종일 "왜?"라는 말을 연발합니다.
새롭고 신기한 것을 좋아하는 아이들에게 다양한 경험의 기회를 주세요.
초롱초롱 빛나는 눈으로 실험을 하고 악기를 만들고 요리를 해 보면서
마음껏 체험하고 호기심을 채울 수 있게 도와 주세요.
아이들은 맑고 깨끗한 동심으로 무엇이든 꿈꿀 수 있답니다.

쿵짝쿵짝! 신나는 냄비 뚜껑 드럼

음악은 우리에게 커다란 선물이지요. 아름다운 노래 한 곡으로도 우리는 절망적인 순간에서 벗어날 용기를 내거나 날 선 긴장감에서 해방되는 경험을 하니까요. 음악을 누리는 것은 사람의 타고난 본능일 거예요. 아장아장 이제 막 걸음마를 시작한 아기도 신나는 음악에 몸을 맡기고 리듬을 타는 모습을 보면 정말 그렇답니다. 음악을 즐기는 가장 좋은 방법은 뭐니 뭐니 해도 직접 연주하고 노래하는 것이겠죠? 낡은 냄비 뚜껑과 깡통으로 신나는 리듬 악기를 만들어 보세요

준비물 깡통, 냄비 뚜껑, 휴지심, 색종이, 종이 상자, 스틱(나무젓가락), 글루건

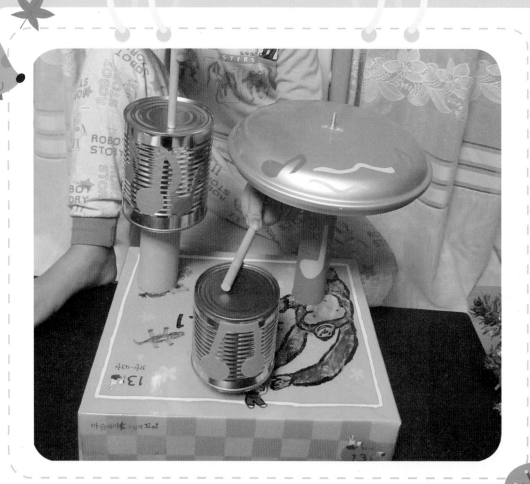

 ## 이렇게 만들어요!

1 색종이로 휴지심을 꾸며 주세요.

2 글루건으로 휴지심을 깡통에 붙여 주세요.

3 글루건으로 휴지심을 냄비뚜껑에 붙여 주세요.

4 종이 상자 위에 휴지심 기둥을 붙여 주세요.

 ## 이렇게 놀아요!

아이가 좋아하는 음악을 틀어놓고 리듬에 맞춰 드럼을 연주해 보세요. 느린 음악과 빠른 음악을 번갈아 들려 주면 리듬 감각이 좋아져요. 아이의 연주에 맞추어 함께 신나게 노래를 불러 보세요. 아이에게도 엄마에게도 행복한 시간이 될 거예요.

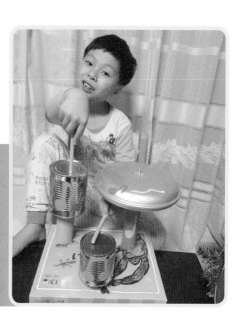

 # 고무줄로 기타를 만들어요!

감미로운 기타 연주는 마음속에서 은은한 감동으로 울려 퍼집니다. 종이 상자와 고무줄 만 있으면 기타를 만들 수 있어요. 고무줄을 퉁기면 공기의 울림으로 꽤 멋진 소리가 난 답니다. 아이가 좋아하는 음악을 틀어놓고 리듬에 맞추어 기타 연주를 해 보세요. 놀이를 통해 자연스럽게 악기 속에 숨은 과학의 원리를 발견할 수 있어요.

준비물 종이 상자, 휴지심, 포장지, 끈, 고무줄, 글루건, 칼

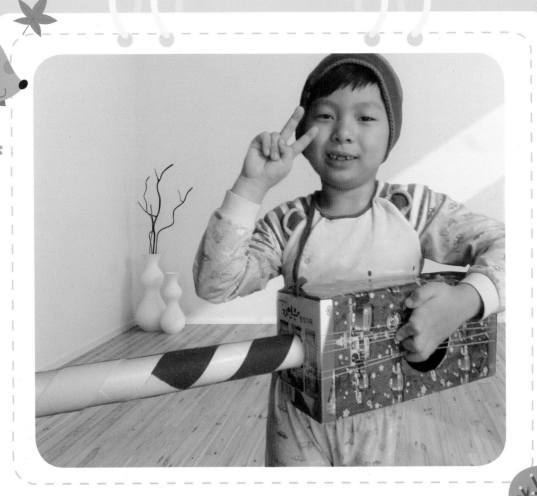

 ## 이렇게 만들어요!

1 종이 상자를 포장지로 꾸며 주세요

2 칼을 이용해 상자 가운데 구멍을 뚫어 주세요.
▶ 이 활동은 위험하니 엄마가 합니다.

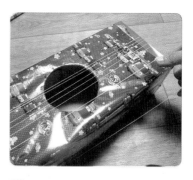

3 구멍 위로 여러 개의 고무줄을 끼워 주세요.

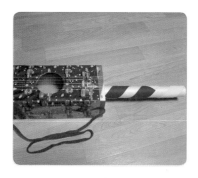

4 휴지심으로 손잡이를 만들어 붙이고 끈도 달아 주세요.

 ## 이렇게 놀아요!

고무줄의 팽팽한 정도를 다르게 하면 소리의 높낮이가 달라져요. 아이에게 고무줄을 뚱겨 보게 하고 소리의 차이를 느껴 보게 해 주세요. "고무줄을 팽팽하게 하니 높은 소리가 나고, 느슨하게 하니 낮은 소리가 나네?"라고 이야기해 주세요. 놀이를 통해 생활 속에 숨어 있는 과학의 원리를 알려줄 수 있어요.

한입에 쏙! 방울빵 샌드위치

손으로 집어 먹는 음식을 '핑거 푸드(finger food)'라고 하죠. '핑거 푸드'는 작고 아기자기한데다 한입에 쏙 들어가는 크기여서 결혼식이나 생일파티, 각종 모임에서 사랑받는 음식인데요. 마트에서 흔하게 볼 수 있는 방울 모양 빵으로 '핑거 푸드'를 만들 수 있어요. 만드는 방법도 무척 쉽고 간단해서 아이와 함께하기에 좋답니다. 작고 귀여운 방울빵 샌드위치를 만들어 볼까요?

준비물 방울 모양 빵, 치즈, 슬라이스햄, 쨈, 마요네즈, 이쑤시개

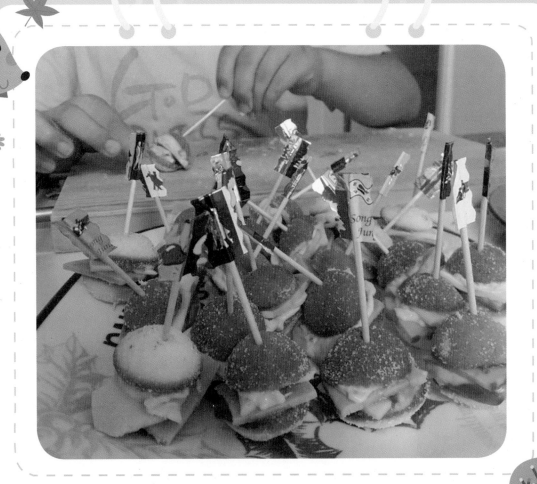

 ## 이렇게 만들어요!

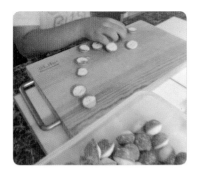

1 빵을 반으로 잘라 주세요.
▶ 연령이 낮을 경우 돈가스용 나이프나 플라스틱 빵칼을 사용하게 해 주세요.

2 치즈를 9등분으로 잘라 주세요.

3 햄을 9등분으로 잘라 주세요.

4 '빵-쨈-치즈-햄-마요네즈-빵' 순으로 올려 주세요.

5 예쁜 이쑤시개로 고정해 주세요

 ## 이렇게 놀아요!

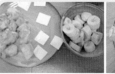

1. 햄과 치즈를 9등분으로 나누면서 "치즈 한 장을 똑같이 나누니까 9개가 되었네!"라고 이야기해 주면 놀이를 통해 자연스럽게 분수에 대한 개념을 배울 수 있어요.

2. 고구마, 바나나, 치즈 등 집에 있는 재료를 꼬치에 끼우는 놀이를 해 보세요. 놀이를 통해 '규칙'과 '불규칙'의 개념도 배우고, 먹는 즐거움이 한층 커져 편식하지 않게 해 준답니다.

소방관 헬멧 만들기

뜨거운 불길 속으로 뛰어드는 용감한 소방관은 어린이들에게 아이돌 부럽지 않은 인기스 타죠? 소방서는 아이들에게 화재의 위험성을 알려 주기 위해 유아교육기관에서 빼놓지 않고 견학을 가는 곳이기도 합니다. 그냥 버리기에는 너무 튼튼해서 아까운 일회용 그릇 으로 소방관 헬멧을 만들어 볼까요? "이 대원! 어서 물을 뿌려요!"하고 외치면 진지한 표 정으로 불 끄는 시늉을 하는 귀여운 아이의 모습을 만나볼 수 있어요. 재미있게 놀면서 안 전 교육도 할 수 있답니다.

준비물 일회용 그릇, 색종이, 고무줄, 투명 테이프, 고무줄, 부직포(자투리 천, 비닐 포 장지 등)

 이렇게 만들어요!

1 색종이로 일회용 그릇을 자유롭게 꾸미고 소방관 마크도 만들어 주세요

2 부직포나 자투리 천을 잘라서 그릇 안쪽에 붙여 주세요.

3 모자를 영아의 머리에 씌워 보고 알맞은 길이로 고무줄을 붙여 주세요.

 이렇게 놀아요!

1. 기다란 줄 따위를 이용해 소방 호스로 물을 뿌리는 장면을 연출해 보세요. 엄마가 화재 현장에서 "살려 주세요!"라고 외치는 역할을 해 주면 사랑스런 소방관이 달려와 구조해 준답니다. 놀이를 통해 생명의 소중함을 깨닫고 화재가 발생하면 어떻게 대처해야 하는지도 배울 수 있어요. 활동 전후로 소방관이 나오는 책을 읽어 주면 아이의 흥미도가 더욱 높아져요.

2. 일회용 그릇으로 다양한 모자를 만들 수 있어요. 아이가 좋아하는 캐릭터를 그려 마음껏 꾸며 볼 수 있게 해 주세요.

 # 우르르 쾅쾅! '화산 실험'

약염기성인 베이킹 소다와 산성인 식초가 만나면 중화 반응이 일어나서 탄산가스 거품이 생겨요. 중화 반응을 이용해서 재미있는 화산 실험을 해 볼까요? 부글부글 솟구쳐 오르는 화산을 보는 듯 신기한 장면에 아이도 신나 한답니다. 생선 비린내를 잡기 위해 레몬즙을 뿌리거나 곤충에게 물렸을 때 암모니아수를 바르는 것도 모두 중화 반응을 이용한 방법이에요. 과학은 실생활과 동떨어진 어렵기만 한 것이 아님을 아이에게 알려줄 수 있어요.

준비물 찰흙, 요구르트 병, 빨간색 물감, 베이킹 소다(탄산수소나트륨), 식초(아세트산) 주방 세제, 물

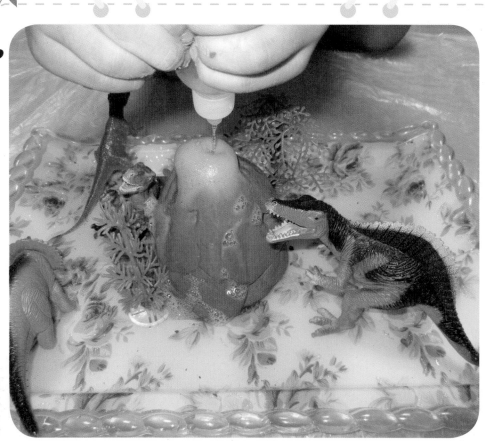

 이렇게 만들어요!

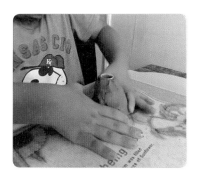

1 요구르트 병을 찰흙으로 빙 둘러 싸서 화산을 만들어 주세요.

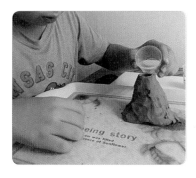

2 물과 주방 세제를 차례대로 넣어 주세요

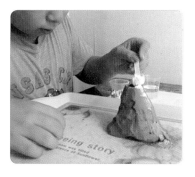

3 베이킹 소다를 넣어 주세요.

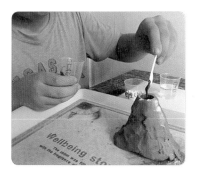

4 빨간색 물감을 넣은 다음 젓가락 등으로 골고루 저어 섞어 주세요.

5 식초를 조금씩 부어 주면 거품이 일어나서 화산이 폭발하는 듯한 장면이 연출됩니다.

 이렇게 놀아요!

1. 아이에게 "땅 속 깊은 곳에는 엄청나게 뜨거운 마그마가 있어. 마그마는 바위가 뜨거운 열에 녹은 거래", "마그마가 땅 위로 솟구쳐 나오면 화산이 폭발하는데, 우리나라의 한라산과 백두산도 화산이 폭발해서 생긴 거란다."라고 이야기해 주세요. 아이의 연령에 맞게 활동 전후로 화산에 관한 책을 읽어 주면 더욱 유익한 시간이 됩니다.

2. 실험이 끝난 후에 신나게 공룡놀이를 해도 좋아요.

 # 양초로 그린 마법의 그림

양초와 물감만 있으면 물과 기름이 섞이지 않는 성질을 이용해 재미있는 미술 놀이를 할 수 있어요. 양초로 도화지에 그림을 그린 후 물감으로 색칠하면 양초가 묻은 부분에만 물감이 묻지 않아 그림이 완성된답니다. "우리 마법의 그림 그려 볼까?"라며 아이의 호기심을 자극시켜 보세요. 아이에게는 양초 그림이 너무나 신기한 마법처럼 보일 거랍니다

준비물 양초, 도화지, 붓, 물감

 ## 이렇게 만들어요!

1 양초로 원하는 그림을 그려 주
세요.

2 물감으로 슥슥 색칠해 주세요.

3 아이가 한글을 읽을 줄 안다면
비밀 편지를 선물해 보는 것도
좋겠지요?

 ## 이렇게 놀아요!

1. 각자 서로 모르게 양초로 그림을 그린 다음 힌트를 주면서 맞추기
 놀이를 해 보세요. 정답을 너무 빨리 맞히기보다는 엉뚱한 답을 대
 면서 뜸을 들여야 훨씬 재미있어요.

2. 커다란 종이에 양초로 그림을 그려 욕실 벽면에 붙여 주세요. 목
 욕하기 전에 맘껏 물감을 뿌리면서 그림 맞히기를 해도 아이가
 즐거워한답니다.

자석이 좋아하는 건 누굴까?

한창 호기심이 많은 아이들의 눈에 서로 다른 극끼리 달가닥 붙는 자석은 무척 신기하게 보일 거예요. 주변에 있는 다양한 물건들 중에서 자석에 붙는 것은 어떤 게 있는지 찾아 볼까요? 아이들은 직접 보고 만지고 신나게 놀면서 몸과 마음이 쑥쑥 자란답니다. 꼬마 과학자처럼 온종일 자석을 들고 집 안 여기저기를 돌아다니는 아이의 모습이 정말 귀여워요.

준비물 찰흙통(투명한 통), 색종이, 클립 등의 철제품, 나무 이쑤시개, 천, 단추, 스티로폼 보드, 말굽자석, 글루건

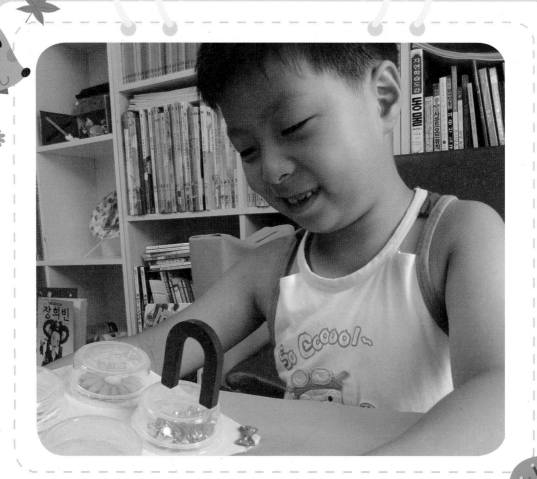

 ## 이렇게 만들어요!

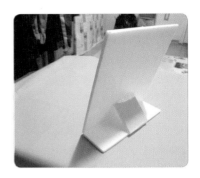

1 스티로폼 보드로 놀이판을 만들어 주세요.

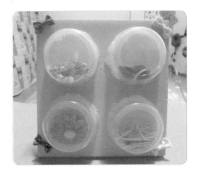

2 찰흙통에 자석에 붙는 물체와 붙지 않는 물체를 담아 글루건으로 붙여 주세요.

▶ 주변에 있는 다양한 물체를 활용해 보세요.

3 말굽자석을 이용해 어떤 물체가 자석에 붙는지 실험해 보세요.

 ## 이렇게 놀아요!

1. 두 개의 자석을 이용해 같은 극끼리 밀어 내고 다른 극끼리 서로 끌어당기는 자석의 성질을 알려줄 수 있어요.

2. 활동 전후로 자석에 관한 과학 동화를 읽어 주면 좋아요. 아이와 함께 자석의 성질을 이용한 물건을 찾아 보세요. 냉장고 문, 자석 필통, 자석 빙충핑, 자석 가빙 틴추, 자식 나르 등 생각보다 아수 많답니다.

우유팩으로 배를 만들어요

대부분의 아이들은 목욕이나 물놀이를 참 좋아하죠? 물놀이는 아이들의 정서에 안정감을 주고 대근육과 소근육을 발달시키는 데 도움이 되는 놀이예요. 물에 젖어도 쉽게 찢어지지 않는 우유팩으로 배를 만들어 볼까요? 목욕 시간이 한층 더 즐거워질 거랍니다.

준비물 우유팩 큰 것과 작은 것, 빨대, 유성매직, 각종 뚜껑, 칼, 글루건

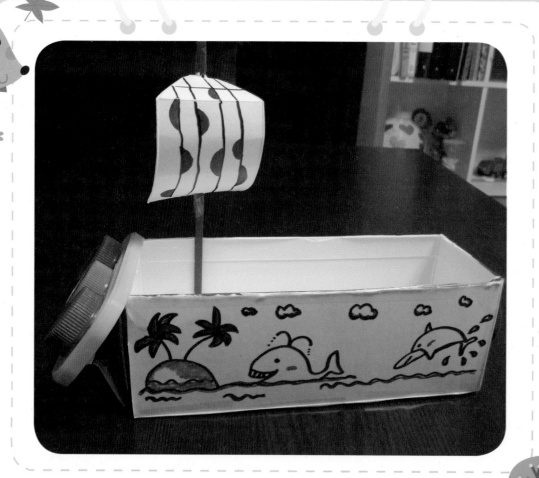

 이렇게 만들어요!

1 큰 우유팩의 한쪽 면을 칼로 잘라 주세요.

2 ①에서 잘라 놓은 부분을 글루건을 이용해 옆면에 붙여 주세요.

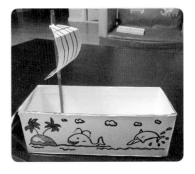

3 매직으로 좋아하는 그림을 그린 후 작은 우유팩을 잘라 돛을 만들고 빨대에 끼워 붙여 주세요.

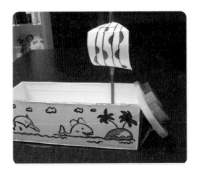

4 뚜껑으로 배를 장식해 주세요.

 이렇게 놀아요!

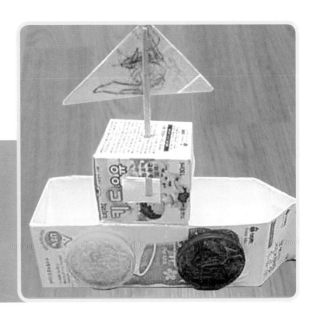

1. 욕조에 물을 받아 배를 띄워 주세요. 물에 젖지 않아 작은 인형들을 태우고 놀아도 좋아요.

2. 큰 우유팩 위에 작은 우유팩을 붙여 2층 선실을 만들어도 재미있어요. 아이와 함께 다양한 모양의 배를 만들어 보세요.

 # 거미는 곤충일까?

촘촘하게 짜여 있는 거미줄을 보면 정말 신비롭죠? '거미는 어쩌면 저렇게 솜씨가 좋을까?' 하고 감탄하게 되고요. 거미는 8개의 다리를 가진 절지동물이지만 아이들은 흔히 거미를 곤충으로 알고 있어요. 친친 거미줄을 치고 먹이를 기다리는 거미와 곤충의 차이는 무엇인지 찾아 보아요. 신나게 놀면서 재미있게 배우는 일석이조의 효과를 누릴 수 있답니다.

준비물 색종이 곤충 모형, 스티로폼 보드, 실, 자석, 압정, 클립, 스티커 등

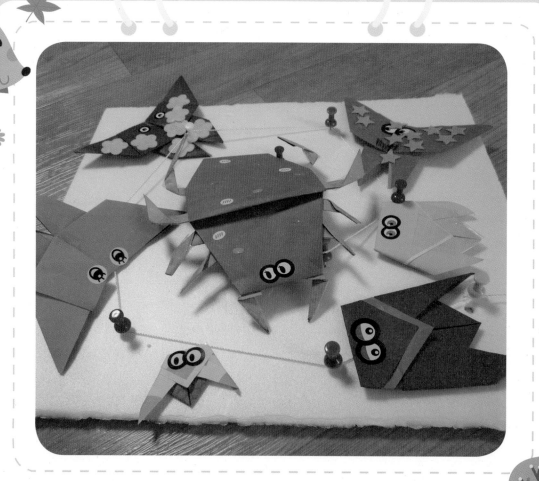

 ## 이렇게 만들어요!

1 아이와 함께 색종이로 거미와
여러 가지 곤충을 만들어요.

▶ 곤충은 그림으로 그려 오려서
사용하거나 곤충 사진을 프린트해
서 사용해도 좋아요.

2 스티로폼 보드에 압정을 둥근
모양으로 꽂아 주세요.

3 압정에 실을 걸어 거미줄을
만들어 주세요.

4 클립을 실에 끼워 주세요.

4 곤충의 뒷면에 자석을 붙여
주세요.

▶ 광고 책자에 붙어 있는 자석을
활용해 보세요

 ## 이렇게 놀아요!

1. 곤충들이 거미줄에 걸려든 장면을 연출해 보세요. 곤충들이 거미에게 잡아먹히거
나 탈출하는 역할극을 하면 아이가 무척 흥미로워한답니다.

2. 활동 전후에 곤충과 거미에 관한 책을 읽어 주세요. "곤충이랑 거미 중에 누가 다
리가 더 많은지 우리 세어 볼까?"하며 아이와 함께 세어 보고, "곤충은 다리가 여
섯 개인데, 거미는 다리가 8개인 절지동물이구나."라고 알려 주세요.

 # 옛날에는 스마트폰이 없었대요!

스마트폰 시대를 살아가는 우리 아이들은 다이얼을 돌려 전화하는 모습을 본 적이 없어요. 드르륵드르륵 번호 하나하나를 돌리며 느꼈던 기대감, 설렘, 기다림 같은 아날로그 감성을 아마 상상조차 할 수 없겠죠? 조금 느렸지만 조금 더 따뜻했던 다이얼 전화기, 재활용품을 이용해 다이얼 전화기를 만들고 "여보세요!"하고 아이와 도란도란 이야기 나눠 보세요.

준비물 종이 상자, 휴지심, 떠 먹는 요구르트 병 2개, 색지, 마분지, 투명 테이프, 자투리 끈, 할핀

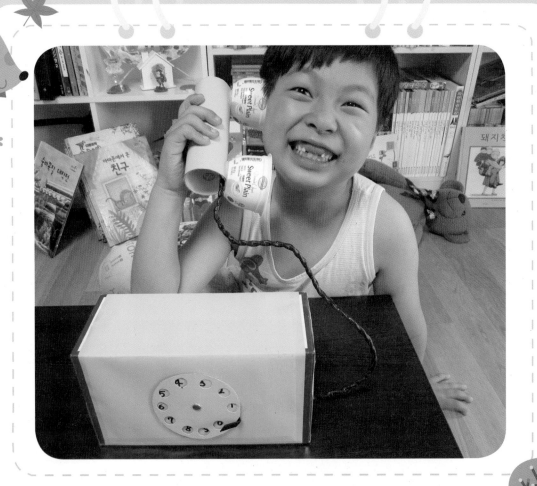

 이렇게 만들어요!

1 종이 상자와 휴지심을 색지로 꾸며 주세요.

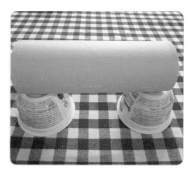

2 휴지심에 요구르트 병을 붙여 수화기를 만들어 주세요.

3 마분지로 같은 크기의 원 2개를 자른 후 한쪽에는 10개의 구멍을 뚫어 주세요.

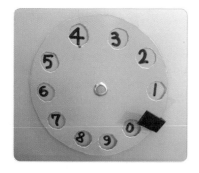

4 ③의 원을 나머지 원과 겹친 후 구멍 속에 숫자를 쓰고 할핀으로 고정시켜 주세요. 다이얼을 멈추는 부분도 만들어 주세요.

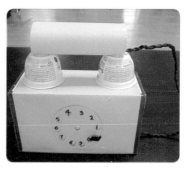

5 상자에 다이얼을 붙이고 수화기와 종이 상자를 끈으로 연결해 주세요.

 이렇게 놀아요!

1. 서로 조금 떨어져서 "여보세요. 거기 ○○네 집 맞아요?"하고 전화 놀이를 해 보세요. 배달 음식 시키기, 장난 전화 걸기 등 한바탕 너스레를 떨다 보면 시간 가는 줄을 모른답니다.

2. 전화기의 역사에 관한 책을 읽어주면 더욱 유익한 시간을 보낼 수 있어요.

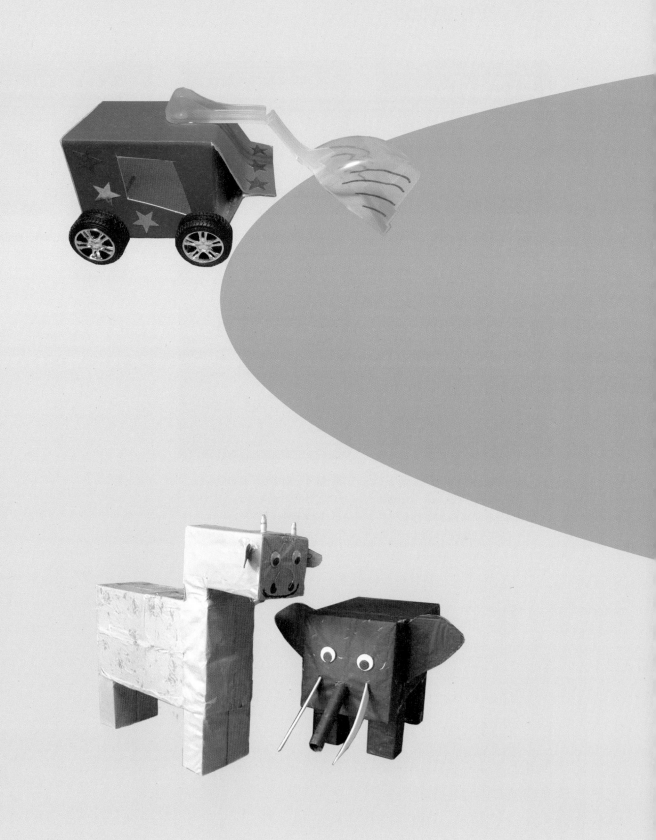

더 신나게 놀아요 !

온종일 뛰노는 어린아이를 보면 생명력이 가득한 봄이 떠오릅니다.

날씨가 너무 춥거나 더워서 집에만 있다 보면 아이가 지루해할 수 있어요.

조물조물 무언가를 만들거나 몸을 움직이면서 노는 활동은

넘치는 에너지를 발산하고 스트레스를 풀기에 좋답니다.

아이들이 적극적이고 활발하게 놀 수 있도록 배려해 주세요.

찰흙통으로 척척 쌓기 놀이

요즘은 연필을 잡거나 가위질하는 것을 힘들어하는 초등학생이 적지 않다고 합니다. 일찍부터 스마트 기기에 길들여지다 보니 소근육을 충분히 단련시키지 못해서라는 게 소아전문가들의 의견인데요. 과거의 아이들은 공기 놀이, 딱지 놀이, 그림 그리기, 실뜨기, 구슬치기를 하면서 놀았지만, 지금은 말을 배우기도 전에 스크린 터치부터 배울 정도이니 당연한 변화가 아닐까 합니다. 재활용품을 활용해 쌓기 놀이를 해 볼까요? 아이들의 소근육 발달에도 좋고 무너질 듯 아슬아슬한 긴장감으로 더욱 즐거운 놀이랍니다.

준비물 찰흙통, 색종이, 동물 그림, 풀

이렇게 만들어요!

1 색종이로 찰흙통을 자유롭게 꾸며 주세요.

2 동물 그림을 붙여 주세요.

3 동물의 이름도 함께 써 주면 한글을 익히는 데 도움이 됩니다.

4 풍부한 색감을 느낄 수 있도록 다양한 색깔로 꾸며 주세요.

이렇게 놀아요!

동물 외에도 과일, 식물, 곤충 등 아이가 좋아하는 다양한 그림을 활용해 보세요. 아이가 직접 그림을 그리거나 한글이나 숫자를 써 보게 하면 놀이에 더 집중한답니다.

새콤달콤 녹지 않는 아이스바

아이가 처음으로 아이스크림을 먹던 모습을 기억하시나요? 너무 차가워서 인상을 쓰면서도 달콤한 맛에 푹 빠지더니 다음 날 아침에 눈을 뜨자마자 냉장고 앞으로 달려가 "아이뜨크림!"이라고 해서 웃음보가 터졌던 일이 생각납니다. 알약 통으로 새콤달콤 아이스바를 만들어 볼까요? 진짜 아이스바로는 가게 놀이를 할 수 없지만 알약 통으로 만든 아이스바로는 얼마든지 가능하답니다.

준비물 A4 용지, 알약 통, 하드 스틱, 색연필, 매직, 풀, 칼

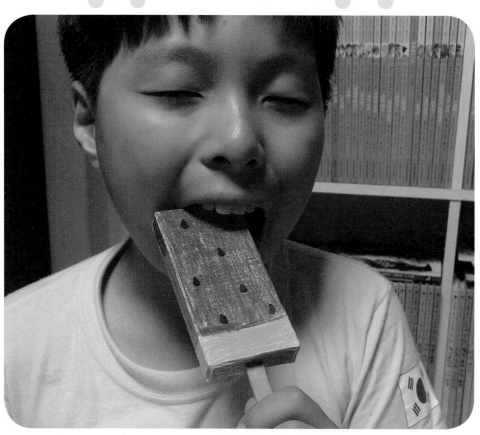

 ## 이렇게 만들어요!

1 종이를 잘라서 알약 통을 포장
해 주세요.

2 색연필로 색칠해 주세요.

3 매직으로 수박씨를 그려 주세요.

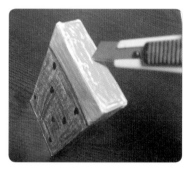

4 칼을 이용해 하드 스틱을 끼울
구멍을 뚫어 주세요.
▶ 구멍이 너무 크면 스틱이 빠질
수 있어요.

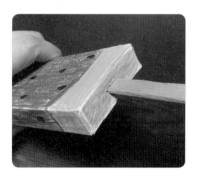

5 구멍 낸 부분에 하드 스틱을 끼
워 주세요.

 ## 이렇게 놀아요!

1. 다양한 모양의 아이스바를 만들어서 가게 놀이
를 해 보세요. 재미있게 놀면서 자연스럽게 수
개념을 익힐 수 있어요.

2. 가게 놀이를 할 때 직접 만든 화폐나 완구용 화
폐를 이용하면 경제 개념도 배울 수 있답니다.

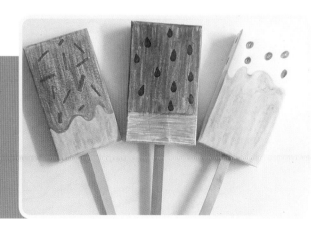

나무가 있는 풍경

나무는 아낌없이, 남김없이 주는 아빠와 엄마의 사랑을 닮았어요. 여름에는 시원한 그늘을, 가을에는 잘 익은 열매를, 찬 겨울에는 땔감을 주더니 남은 그루터기마저도 쉼터로 내어 주니까요. 나무 밑에 떨어진 잔가지를 모아두면 아이와 놀 때 요긴하게 활용할 수 있답니다. 원기둥 모양의 빈 통에 나뭇가지를 붙여서 근사한 나무를 만들어 볼까요? 탐스러운 열매가 주렁주렁 열린 나무와 함께 동물 놀이, 공룡 놀이, 곤충 놀이 등 재미있는 역할 놀이를 해 보세요.

준비물 색종이, 가위, 원기둥 모양 빈 통, 투명 테이프, 나뭇가지

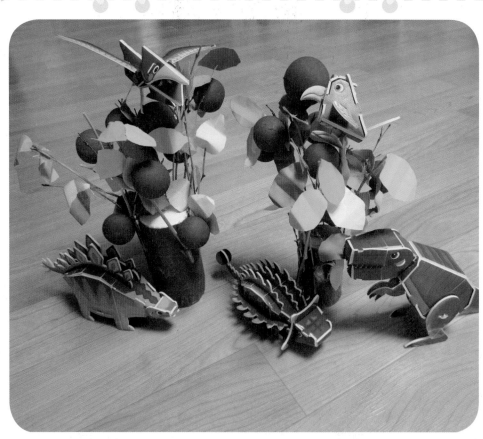

 이렇게 만들어요!

1 통에 나뭇가지를 붙여 주세요.
▶ 나무젓가락을 색칠해서 사용해
도 좋아요.

2 갈색 색종이로 통을 감싸
주세요.

3 색종이를 나뭇잎 모양으로 오
려 주세요.

4 나뭇잎의 한쪽 끝을 살짝 접어
주세요.

5 가지에 나뭇잎을 풍성하게 붙
여 주세요.

6 빨간색 색종이를 오려서 열매를
붙여 주세요.

 이렇게 놀아요!

1. 아이의 작품을 집 곳곳에 예쁘게 장식해 보세요. 스스로 만든
작품이기에 뿌듯함을 느낀답니다.

2. 활동 전후에 식물이나 나무에 관한 책을 보여 주면, 지식도
풍선해지고 호기심도 쑥쑥 자라나요.

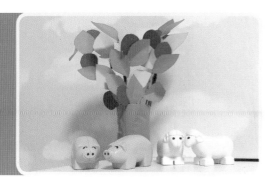

수박 배를 타고 여행을 떠나요!

베란다는 여름철에 물감놀이나 물놀이를 하기에 정말 좋은 장소예요. 특히 욕실에서 하는 물놀이와 달리 파란 하늘과 따사롭게 비치는 햇살 덕분에 야외 느낌이 나서 아이들에게 즐거운 놀이터가 되죠. 여기에 미니 풀장 하나만 있으면 근사한 휴양지 부럽지 않는 베란다 수영장이 완성됩니다. 맛있게 먹은 수박 껍질을 활용해 재미있는 물놀이를 즐겨 볼까요? 수박 배를 타고 여행을 떠나요!

준비물 수박 껍질, 숟가락

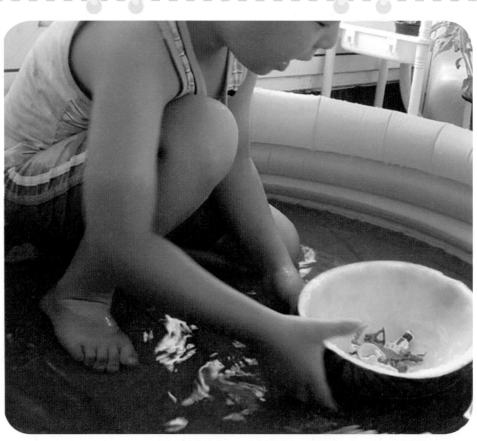

이렇게 만들어요!

1 수박화채를 만들고 남은 과육을 숟가락으로 모두 긁어 주세요

2 수박 껍질을 깨끗하게 씻어 주세요.

3 작은 인형들을 수박 배에 태워 주세요.

4 풀장에 악어 등 물 속에 사는 동물을 넣어서 재미있는 분위기를 연출해 주세요

이렇게 놀아요!

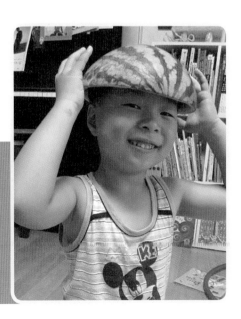

수박 껍질을 말린 후 재미있는 게임을 해 보세요. 수박 모자를 떨어뜨리지 않고 누가 더 오래 걸을 수 있는지 내기를 하는 거예요. 아이의 사랑스러운 모습을 사진으로 남겨도 좋아요. 아이와 함께라면 수박 껍질 하나로도 소중한 추억을 만들 수 있답니다.

세제 스푼으로 굴착기 만들기

굴착기는 아이들이 유난히 좋아해서 장난감으로도 많이 나옵니다. 버킷(삽)과 꼭 닮은 세제 스푼으로 굴착기를 만들어 볼까요? 커다란 돗자리를 깔고 곡식이나 마카로니를 활용해 흙을 퍼 담는 놀이를 해 보세요. 아이는 비교적 넓게 확보된 공간 속에서 오감을 사용하며 자유롭게 놀 수 있고, 청소에 대한 엄마의 부담은 한결 줄어든답니다. 놀이를 통해 다양한 상황들을 간접적으로 경험해 보는 기회도 가질 수 있어요.

준비물 우유팩, 색종이, 송곳, 풀, 세제 스푼, 글루건, 칼, 스티커, 사인펜, 완구용 바퀴
(빨대와 음료수 뚜껑도 가능해요)

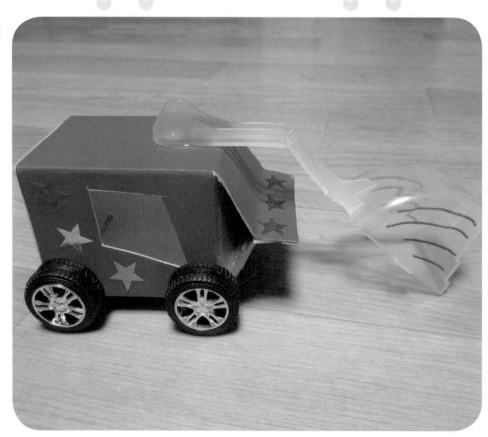

1 씻어서 말린 우유팩을 색종이로 꾸민 다음 칼로 구멍을 뚫어 주세요.

2 송곳으로 구멍을 뚫어 바퀴를 끼워 주세요.

▶ 송곳으로 플라스틱 음료수 뚜껑에 구멍을 뚫은 다음 빨대를 끼워서 사용해도 됩니다.

3 세제 스푼의 손잡이에 칼집을 내어 부러뜨려 주세요.

4 부러뜨린 손잡이를 기역 자로 놓고 투명 테이프로 연결해 주세요.

5 글루건을 이용해 세제 스푼을 우유팩 윗부분에 붙인 다음 스티커나 사인펜으로 꾸며 주세요.

 이렇게 놀아요!

1. 활동 전후에 탈것에 관한 책을 보여 주세요. 레미콘, 덤프트럭, 불도저 등 굴착기와 함께 일하는 중장비들에 대해 배울 수 있어요.

2. 다양한 상황을 설정하면 놀이가 더 흥미진진해져요. "큰일났어요! 홍수로 산사태가 일어나서 지나가던 차가 사고를 당했어요! 도와 주세요!" 신고 전화를 받은 경찰과 구급대원이 사고 현장으로 출동하고, 굴착기는 무너진 흙더미를 치우는 거예요. 놀이를 통해 자연재해에 대해서도 알려 줄 수 있고 다양한 직업에 관해 이야기 나눌 수도 있겠죠?

과일 포장지 꽃이 활짝

과일 포장지는 색깔도, 모양도 참 예뻐서 그냥 버리기 아깝다는 생각이 들더라고요. 과일 포장지로 꽃을 만들어 볼까요? 꽃은 때때로 사람들의 삭막해진 마음을 보드랍게 해 주곤 합니다. 아이와 함께 만든 꽃을 거실 한쪽에 장식해 보세요. 진짜 꽃은 아니지만 봄처럼 화사한 분위기를 연출할 수 있답니다.

준비물 과일 포장지, 나무젓가락, 투명 테이프, 색종이(또는 색테이프)

 이렇게 만들어요!

1 색종이나 색테이프로 나무젓가락을 예쁘게 꾸며 주세요.

2 과일 포장지를 뒤집어서 꽃 모양을 만든 다음 나무젓가락을 끼우고 투명 테이프로 고정시켜 주세요.

3 ②에 또 다른 과일 포장지를 포개어 붙여 주세요.

4 요구르트 병을 예쁘게 꾸민 후 완성된 꽃을 넣어서 장식해 주세요.

 이렇게 놀아요!

아이에게 "과일 포장지로 무얼 만들어 볼까?"라고 물어보세요. 정답이 없답니다. 아이가 "이거 해파리랑 닮았어요."라고 해서 보니 정말 해파리를 닮았더군요. 새하얀 도화지처럼 순수하고 맑은 아이들이 산상력은 언제나 어른을 능가한답니다.

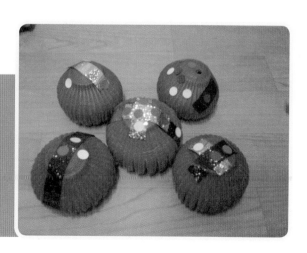

이랴! 황소를 타요!

아이가 쿠션 위에 올라가서 말타기놀이를 하는 모습을 보고 문득 이런 생각을 했어요. '아이가 타고 놀 수 있는 커다란 동물 인형이 있다면!' 몸의 움직임을 유도하는 놀이는 적극성을 불어넣어 주기 때문에 소극적인 성향을 가진 아이들에게 긍정적인 영향을 줄 수 있어요. 종이 상자를 활용해 직접 타고 놀 수 있는 동물 인형을 만들어 볼까요? 뚝딱뚝딱 만든 동물 인형을 타고 신나는 모험을 떠나요!

준비물 종이 상자, 한지 또는 포장지, 신문지, 투명 테이프, 풀, 눈 스티커, 철사

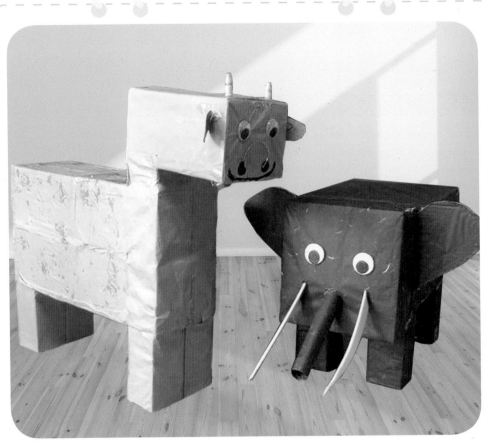

1 아이가 타고 놀아도 끄떡없도록 상자 안에 작은 상자를 여러 개 넣어 주거나 신문지를 뭉쳐서 꽉 꽉 채워 주세요.

2 종이 상자로 원하는 동물의 형태 를 만들고 투명 테이프로 단단하 게 고정시켜 주세요.
 ▶ 동물의 다리는 생략하고 그림으 로 표현해도 좋아요.

3 종이 상자를 한지 등으로 포장 해 주세요.

4 아이가 직접 눈, 코, 입을 그려 볼 수 있게 해 주세요.

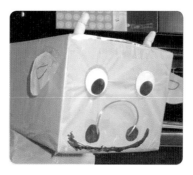

5 철사를 이용해 코뚜레도 만들어 주세요.
 ▶ 철사가 없으면 그림으로 표현해 주세요.

 이렇게 놀아요!

1. 삐뚤빼뚤 어설퍼 보여도 칭찬을 많이 해 주세요. 작품의 완성도에 연연하기보다는 아이와 함께하는 데 의미를 둘 때 놀이의 즐거움 도 커지고 아이의 자신감이 높아집니다.

2. 신나는 음악을 틀고서 함께 노래를 불러 보세요. 말을 타고 대초 원을 달리는 카우보이 부럽지 않답니다.

통통 잘 익은 수박

우리가 계절마다 맛있고 몸에 좋은 제철 과일을 먹을 수 있다는 것은 크나큰 축복이에요. 수박은 '여름' 하면 가장 먼저 떠오르는 과일 중 하나이죠? 초록 바탕에 검은 줄무늬를 가진 수박은 반으로 쪼개면 또 다른 매력을 보여 줍니다. 붉은 색의 과육에 까만 씨앗들이 총총 수놓아져 더욱 맛있게 보이죠. 재활용품을 이용해 수박 모형을 만들어 볼까요? 세상에 하나뿐인 장난감을 만드는 기쁨이 달콤한 추억으로 익어 간답니다.

준비물 일회용 그릇, 색종이, 네임펜(유성 매직), 아크릴 물감, 글루건

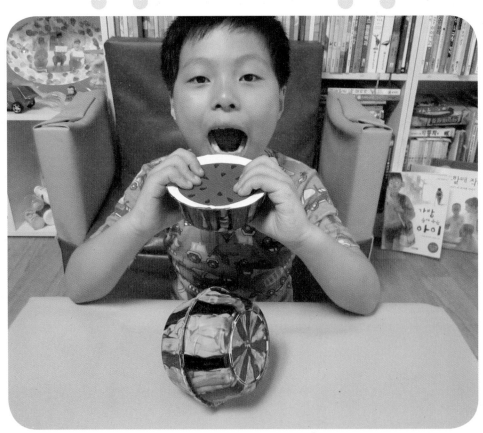

 이렇게 만들어요!

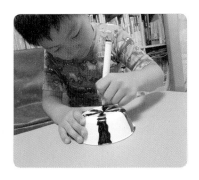

1 네임펜으로 일회용 그릇에 줄무 늬를 그려 주세요

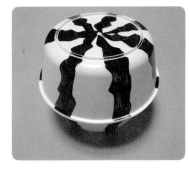

2 글루건을 이용해 그릇 두 개를 붙여 주세요.

3 초록색 아크릴 물감으로 예쁘게 색칠하면 완성입니다.

4 반으로 쪼갠 수박은 흰 종이에 빨간 색종이를 오려 붙여서 표현 하면 됩니다.

 이렇게 놀아요!

아이와 함께 자연관찰 책을 읽고 다양한 과일과 채소에 관해 이야기 나눠 보세요. "수박은 달콤하고 오렌지는 새콤달 콤한 맛이 나." "사과는 씹으면 아삭아삭하고 바나나는 부드러워." "감은 단단한데 말리면 쫄깃쫄깃해져." 다양한 단 어를 많이 들려 주어서 언어 발달을 도와 주세요. 자신을 잘 표현할 수 있으면 그만큼 소통이 쉬워지기 때문에 아이 와의 관계도 더욱 편안해진답니다.

파닥파닥 바다낚시 놀이

날씨가 춥거나 비가 올 때 혹은 아이가 아파서 잠깐의 외출도 쉽지 않은 날이면 '오늘은 뭐하고 놀지?'하고 고민에 빠질 때가 있어요. 하루는 아이가 심한 감기에 걸려서 꼼짝없이 집에만 있어야 했답니다. 아이가 대뜸 "엄마, 바다에 가고 싶어요!"라고 말하는 거예요. "그럼 우리 오늘 바다에서 낚시하는 놀이해 볼까? 진짜 바다는 감기 나으면 꼭 가자." 그렇게 해서 아이의 마음을 달래 주었던 놀이가 낚시 놀이랍니다. 새하얀 파도가 춤추는 바다를 상상하며 함께 낚시를 떠나 볼까요?

준비물 색종이, 가위, 클립, 사인펜, 투명 테이프, 나무젓가락, 실, 자석

 이렇게 만들어요!

1 색종이를 물고기 모양으로 오려 주세요.

▶ 색종이를 겹쳐서 오려 주면 한꺼번에 여러 개를 만들 수 있어요.

2 사인펜으로 물고기를 꾸며 주세요.

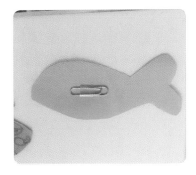

3 투명 테이프를 이용해 물고기의 뒷면에 클립을 붙여 주세요.

4 나무젓가락 끝부분에 실을 감아서 묶어 주세요.

5 투명 테이프를 이용해 실 끝에 자석을 달아 주세요.

 이렇게 놀아요!

1. 아이가 물고기를 자유롭게 꾸며 보게 해 주세요. 어른들은 정형화된 물고기를 그리는 반면 아이들은 상상력을 발휘해 익살스럽고 재미있는 표정의 물고기를 만든답니다.

2. 커다란 쿠션이 있다면 그 위에 올라가 낚시 놀이를 해 보세요. 침대 위에 올라가도 좋아요. 정해진 시간 안에 누가 물고기를 더 많이 잡나 내기를 해도 아주 즐겁답니다.

떼구루루 볼링 놀이

아이가 돌쯤 되었을 때 요구르트 병 두 개를 붙여서 볼링 핀을 만들어 볼링 놀이를 했어요. 공을 굴려서 볼링 핀을 쓰러뜨렸을 때 느끼는 즐거움이 얼마나 컸으면 아이가 신이 나서 어쩔 줄을 몰라 했답니다. 아이들에게는 이렇게 작은 성공을 경험하는 일들이 매우 중요해요. 작은 도전과 성공이 거듭될 때마다 아이는 자신의 긍정적인 모습을 기억하게 되고, 실패했을 때에도 다시 힘을 낼 수 있을 테니까요.

준비물 색종이, 생수병(또는 요구르트 병), 풀, 가위, 공

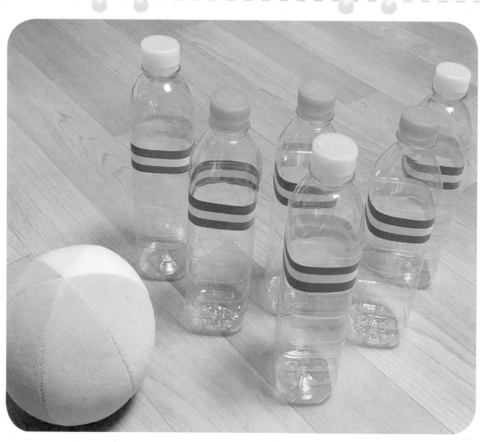

 이렇게 만들어요!

1 생수병을 감싸고 있는 비닐종이를 제거해 주세요.

2 색종이로 생수병을 꾸며 주세요.

3 여러 개의 볼링 핀을 만들어 주세요.

 이렇게 놀아요!

떼구루루 볼링 핀이 쓰러질 때마다 아낌없는 박수를 쳐 주세요. 서로를 바라보는 얼굴에 봄날의 햇살처럼 따스한 미소가 번진답니다.

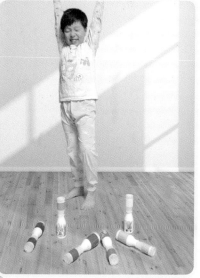

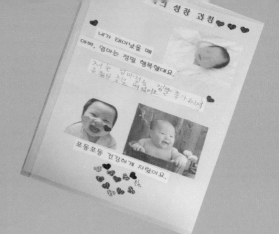

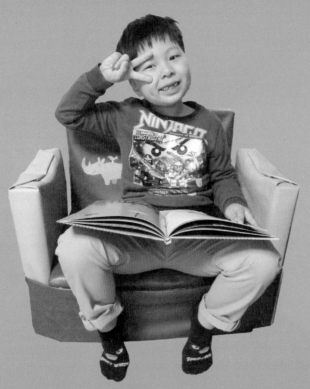

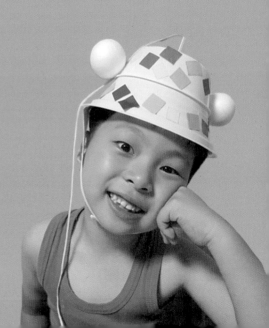

멋쟁이가 될래요!

아이들은 가정을 통해 좋은 생활 습관과 사회성을 배웁니다.

자신을 소중한 존재로 인식하고 다른 사람을 배려하는 마음,

아름다운 자연과 나라를 귀하게 여기는 마음도 가정에서 시작됩니다.

엄마와 함께 만들고 경험하고 재미있게 노는 과정 속에서

아이가 자연스럽게 따뜻한 마음을 배울 수 있게 도와 주세요.

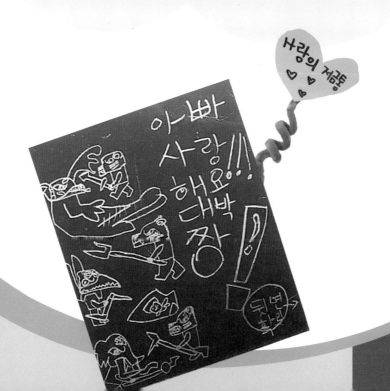

사랑의 저금통

온몸이 얼어버릴 듯 바람이 매섭고 차가웠던 겨울밤이 떠오릅니다. 쓰레기를 버리러 나가셨던 어머니가 급한 몸짓으로 지폐 몇 장과 여러 켤레의 양말을 주섬주섬 챙기셨어요. 남루한 차림의 할아버지가 쓰레기통에 버려진 깡통 속에 남은 음식을 주워 먹고 있다면서 눈물을 글썽이셨죠. 어려움 속에서도 언제나 이웃을 돌아보셨던 어머니의 모습은 삶에 귀감이 되었고 아이에게 물려주고 싶은 유산이 되었습니다. 페트병으로 어려운 이웃을 위한 사랑의 돼지 저금통을 만들어 볼까요? 쨍그랑 소리가 울릴 때마다 따스한 사랑도 가득히 채워질 거랍니다.

준비물 페트병 2개, 칼, 매직, 스티커, 휴지심, 색종이, 눈 스티커, 모루, 글루건

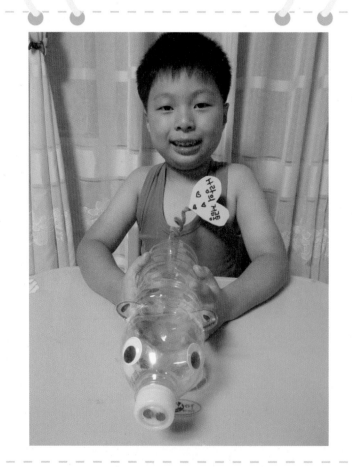

 이렇게 만들어요!

1 칼을 이용해 페트병에 구멍을 만들어 주세요.
▶ 위험하니 엄마가 해 주세요.

2 매직으로 뚜껑에 코를 그리고 눈 스티커도 붙여 주세요.
▶ 다양한 방법으로 자유롭게 꾸며 주세요.

3 또 다른 페트병을 귀 모양으로 잘라서 매직으로 꾸며 주세요.

4 귀여운 돼지가 되었지요?

5 휴지심을 네 개로 잘라서 색종이를 붙여 주세요.

6 페트병에 ⑤를 붙여 다리를 만들어 주세요.

7 모루를 돌돌 말아 꼬리를 만들어서 글루건으로 붙여 주세요.
▶ 아이와 의논해서 이름표도 만들어 주세요.

 이렇게 놀아요!

1. 저금통을 만들면서 아이의 눈높이에 맞게 이야기를 나누어 보세요. 저는 "이 세상에는 가난해서 밥을 못 먹는 친구들이 많대. 우리가 치킨이랑 피자를 먹을 수 있는 돈으로 한 달 내내 공부를 하고 밥도 먹을 수 있는 친구들도 있어."라고 이야기해 주었어요. 아이의 마음이 선뜻 열리지 않을 수도 있지만 머지않아 사랑을 나누는 기쁨을 알게 될 거예요. 책이나 다큐멘터리 등을 활용해도 좋아요.

2. 여름부터 꾸준히 모은 돈을 크리스마스에 자선냄비에 넣었어요. 진정한 크리스마스의 의미를 생각해 보면, 아이에게 받는 기쁨만이 아닌 나누는 행복을 가르쳐 줄 수 있답니다

아빠! 힘내세요!

요즘은 스마트폰만 있으면 언제, 어디서라도 안부를 전할 수 있어요. 하지만 누군가 나를 생각하며 정성스럽게 써 준 손 편지에는 차원이 다른 감동이 담겨 있습니다. 어느 연말이었어요. 1년이 훌쩍 지나서 자칫 허무해질 수 있는 시점이라 남편과 함께 수고하는 회사 동료들을 응원해 주고 싶었답니다. "우리 아빠에게 깜짝 편지 써 볼까? 우표도 붙여서 아빠 회사에 보내는 거야!" 아이가 무척 신나 했어요. 편지와 선물을 준비하는 아이의 설렘만큼 아빠의 기쁨도 참 컸답니다. 쉿! 깜짝 편지는 비밀리에 보낼 때 기쁨도 배가 된답니다.

준비물 편지지, 그림 도구, 과자 등의 선물

 이렇게 만들어요!

1 고마운 마음을 편지에 담아 주세요.

2 아이가 한글이 익숙하지 않다면 그림을 그려도 좋아요.

3 엄마도 함께 편지를 써 주세요. 평소에 하기 어려운 말도 편지에는 담을 수 있답니다.

4 아빠의 회사 동료에게도 응원의 편지를 써 주세요.

5 종이 상자에 맛있는 간식과 함께 편지를 담아 우편으로 부쳐 주세요.

 이렇게 놀아요!

아빠의 회사 동료들에게 쿠폰도 넣어 주세요. 안마 쿠폰, 안아주기 쿠폰, 밥 사달라고 조르기 쿠폰 등 열어 보기만 해도 웃음이 나오는 재미있는 쿠폰이랍니다. 한바탕 웃으면서 맛있게 간식을 먹었다고 하더라고요.

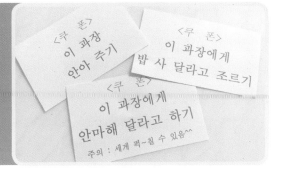

두근두근 마니토 놀이

마니토(manito)는 이태리어로 '비밀 친구'라는 뜻입니다. 마니토 놀이는 제비 뽑기 등을 통해 지정된 친구에게 자신의 정체를 숨기고 편지나 선물을 주면서 비밀 친구가 되어 주는 거예요. 가족과 함께 마니토 놀이를 해 봤어요. 마니토 놀이가 즐거운 이유는 도무지 나의 비밀 친구가 누구인지 알 수 없기 때문입니다. 사랑하는 마니토를 위해 몰래 선물을 준비하는 기쁨을 누려 보세요. 궁금증을 견디다 못해 수시로 "아빠가 내 마니토야? 아니면 엄마?"라고 묻는 아이의 모습이 정말 사랑스러웠어요. 마니토 발표를 하는 날, 서로의 비밀 친구를 확인하며 깔깔대고 웃었답니다.

준비물 색종이, 연필, 종이 가방(또는 종이 상자), 각자 준비한 선물

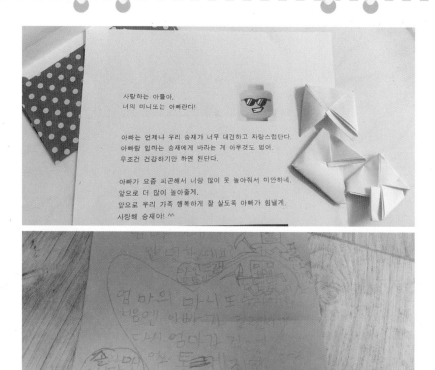

 ## 이렇게 만들어요!

1 색종이에 각자의 이름을 써 주세요.

2 똑같은 모양으로, 이름이 보이지 않게 접어 주세요.

3 가위바위보를 해서 한 사람씩 차례로 눈을 감고 종이를 뽑아 주세요.

4 일주일 뒤에 각자의 마니토를 공개하고 선물을 줍니다.

 ## 이렇게 놀아요!

1. 선물은 마니토를 공개하는 날 주세요. 마니토 놀이는 비밀 친구 몰래 가방이나 서랍 등에 선물이나 편지를 넣어 주는 방식으로 진행하는 것이 보통이지만, 가족끼리는 서로에 대해 너무 잘 알기 때문에 금방 들통이 난답니다.

2. 선물의 가격은 아이의 용돈 규모에 따라 정해 주세요. 아이의 연령이 낮은 경우는 그림이나 편지를 준비하게 해도 좋아요. 저희 가족은 선물 가격을 2천원 미만으로 정했는데, 정해진 금액 안에서 소박하게 선물을 고르는 재미가 컸답니다. 아이가 마니토 선물로 자신이 먹고 싶어 했던 과자들을 문구점에서 가득 사 와서 아빠와 엄마는 박장대소했어요.

재활용품으로 나만의 소파를 만들어요

아이들은 늘 보호 받기를 원하면서도 때로는 자신만의 공간을 가지고 싶어 해요. 두 돌쯤 만 되어도 자의식이 커지면서 아무에게도 방해 받지 않으려고 하죠. 그래서 커튼 뒤에 숨 기도 하고 식탁 아래나 좁은 구석에 들어가서 무언가에 열중하기도 합니다. 어른들도 심 리적으로나 물리적으로 독립된 공간에 있고 싶을 때가 있듯이, 아이들도 자기만의 공간 속에서 안정감을 느낍니다. 재활용품을 이용해 아이가 편안하게 놀고 쉴 수 있는 작은 소 파를 만들어 볼까요? 나만의 공간이 있다는 사실에 아이가 무척 기뻐한답니다.

준비물 아이스박스, 종이 상자, 낡은 방석, 신문지, 투명 테이프, 글루건, 천이나 인조가죽

 이렇게 만들어요!

1 아이스박스에 종이 상자를 넣은 뒤 신문지로 틈을 메워 주세요.
▶ 신문지를 꾹꾹 눌러가면서 가득 채워야 앉아도 꺼지지 않아요.

2 아이스박스 뚜껑을 단단히 붙여 주세요.

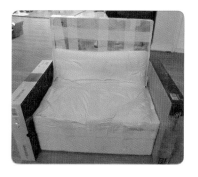

3 종이 상자로 손잡이와 등받이를 만들어 준 뒤 낡은 방석을 깔아 주세요.

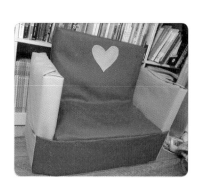

4 천이나 인조가죽을 이용해 자유롭게 꾸며 주세요.
▶ 인조가죽은 재래시장에서 저렴하게 구매할 수 있어요.

이렇게 놀아요!

1. 소파 옆에 책을 놓아두면 독서하기에 좋은 공간이 만들어져요. 전면 책장 등을 이용해 책 표지가 한눈에 보이도록 진열해 두면 책 읽으라는 백 마디의 잔소리보다 더 좋은 효과가 있답니다. 책은 며칠에 한번씩 교체해 주어야 해요.

2. 커다란 종이 상자에 과자 포장지나 잡지를 오려서 붙이면 동화 〈헨젤과 그레텔〉에 나오는 과자로 만든 집이 됩니다. "요 녀석, 어디 살이 통통하게 쪘는지 만져 보자!"라며 마귀할멈 흉내를 냈더니 까르르 자지러졌어요. 밥도 과자집에서 먹겠다며 즐거워했답니다.

우유팩으로 만든 2단 연필꽂이

키가 작은 색연필이나 몽당연필은 연필꽂이에 넣으면 다시 꺼내거나 찾을 때 많이 불편해요. 우유팩으로 2단 연필꽂이를 만들어 볼까요? 칸막이 덕분에 크기별로 구분할 수 있어서 편리할 뿐 아니라 아이에게 정리하는 습관도 가르쳐 줄 수 있어요. 또 재활용품을 쉽게 버리지 않고 새로운 물건으로 만들어 사용하는 뿌듯함과 설렘을 함께 느낄 수 있답니다

준비물 우유팩, 스티로폼 보드(또는 두꺼운 종이), 자투리 천이나 색종이, 가위, 투명 테이프

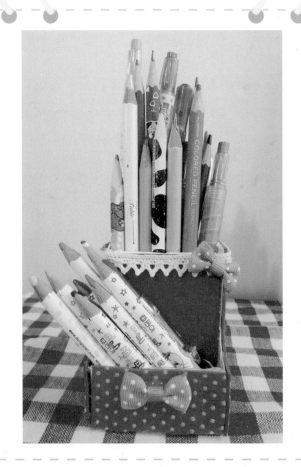

 이렇게 만들어요!

1 우유팩을 사진과 같은 모양으로 잘라 주세요

2 크기별로 구분할 수 있도록 스티로폼 보드로 칸막이를 만들어 붙여 주세요

3 자투리 천이나 색종이로 예쁘게 꾸며 주세요.

 이렇게 놀아요!

우유 팩을 여러 개 이어서 붙이거나 종이 상자를 활용해서 다양한 연필꽂이를 만들 수 있어요.

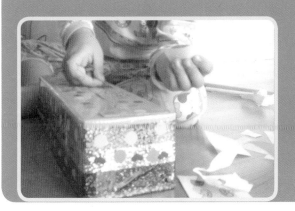

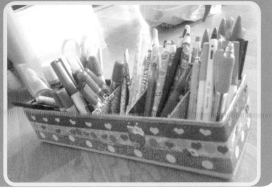

자신감 팡팡! 성장 앨범 만들기

아이들은 유치원이나 초등학교에 입학하는 새로운 환경에 맞닥뜨렸을 때 자존감이 흔들리는 경험을 해요. 무엇보다 낯선 장소에서 시간을 보내야 하니 마음이 불안해집니다. 그뿐이 아니에요. 아이들은 신체적으로, 지적으로, 정서적으로 저마다 성장 속도가 다른데 친구들만큼 잘하지 못한다고 느낄 때면 일시적으로 자신감을 잃기도 하죠. 이럴 때 아빠와 엄마는 아이의 자존감을 단단하게 해 주는 역할을 할 수 있습니다. 아이와 함께 성장 앨범을 만들어 볼까요? 아이에게 자신이 얼마나 사랑스럽고 소중한 존재인지 상기시켜 주는 좋은 기회가 될 거예요.

준비물 색지, 사진, 연필, 가위, 풀, 투명 파일, 스티커

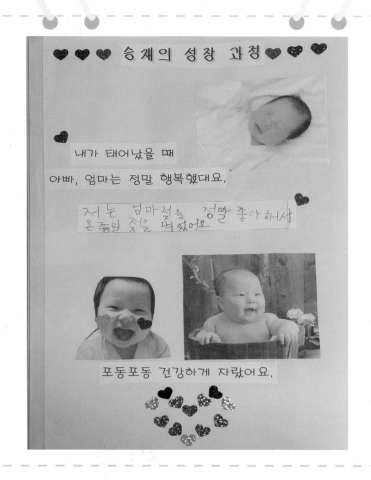

 이렇게 만들어요!

1 다양한 사진들을 준비해 주세요.

2 성장 앨범에 필요한 문구를 준비해 주세요.
▶ 아이가 직접 써 보아도 좋고 프린트해도 됩니다.

3 주제별로 어울리는 사진을 오려서 붙여 주세요.

4 투명 파일에 넣으면 언제든지 두고두고 열어볼 수 있어요.

이렇게 놀아요!

1. 성장 과정을 아이 혼자 쓰는 것은 쉽지 않으니 엄마가 도와 주세요. 사진을 보면서 아이가 어릴 때 어떤 모습이었는지 재미있는 에피소드를 들려 주세요.

2. 아이가 멋지게 성장해 온 모습을 보여 주면서 "작은 아기였는데 이렇게 자랐네! 정말 멋지다!"라며 크게 칭찬해 주세요. 아이와 즐겁게 보냈던 사진을 보여 주며 "네가 있어서 아빠랑 엄마는 얼마나 행복한지 몰라. 고마워!"라며 꼭 안아 주세요. 사랑은 들려줄 때, 안아줄 때 더 깊이 느낄 수 있으니까요.

추억의 액자 만들기

배달 음식을 주문하면 접시가 너무 예쁘고 튼튼해서 그냥 버리기 아까울 때가 있어요. 그래서 깨끗하게 씻어서 말린 뒤 액자로 만들어 봤어요. "여름 방학 때 어떤 일이 가장 즐거웠어?" 아이가 추억하는 시간이 담긴 사진으로 액자를 만들면서 도란도란 이야기 나누어 보세요. 일상의 분주함은 소중한 것들을 잊어버리게 만들지만, 추억이 담긴 사진 한 장이 언제라도 행복한 순간으로 데려다 준답니다.

준비물 일회용 접시, 나무젓가락 3개, 투명 테이프, 아크릴 물감, 붓

1 일회용 접시를 아크릴 물감으로 자유롭게 꾸며 주세요.
▶ 유성 매직이나 스티커로 꾸며도 좋아요.

2 나무젓가락 3개 중 1개만 절반으로 잘라 주세요.

3 나무젓가락 두 개를 교차시켜 투명 테이프로 붙여 주세요.

4 ③에 짧은 나무젓가락도 붙여 주세요.

5 ④를 일회용 접시에 붙여 주세요.

6 접시에 사진을 알맞은 크기로 오려 붙여 주세요.

 이렇게 놀아요!

사진을 보면서 언제, 어디에서 찍은 사진인지 함께 이야기 나누어 보세요. 자연스럽게 자신의 생각과 감정을 조리 있게 말하는 방법을 터득하게 된답니다.

빙글빙글 신나는 상모돌리기

사물놀이는 해외 공연을 통해 국제적으로도 작품성을 인정 받고 있는 자랑스러운 우리나라 전통음악이에요. 요즘은 클래식이나 재즈 등의 장르와 접목한 퓨전 국악으로도 많은 사랑을 받고 있죠. 사물놀이패가 쉬지 않고 상모를 돌리는 모습은 정말 경이롭기까지 합니다. 재활용품을 이용해 상모돌리기 놀이를 해 보세요. 아이가 우리 전통문화에 대한 애정을 가질 수 있는 기회가 될 거예요. 음악과 함께 신나게 몸을 움직이다 보면 아이도, 엄마도 어느새 활짝 웃고 있답니다.

준비물 일회용 그릇(큰 것 1개, 작은 것 1개), 색종이, 고무밴드, 빨대, 스티로폼 공, 끈, 글루건

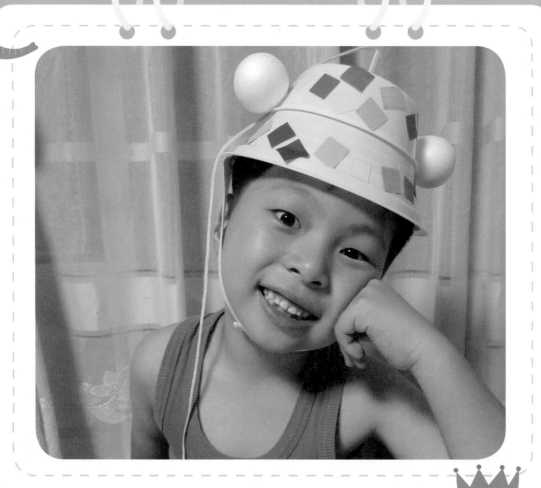

 ## 이렇게 만들어요!

1 큰 그릇 위에 작은 그릇을 붙여 주세요.

2 양쪽에 스티로폼 공을 붙여 주세요.

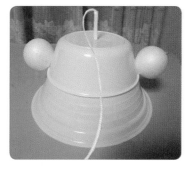

3 빨대를 잘라 상모 윗부분에 붙이고 빨대 끝에 끈도 달아 주세요.

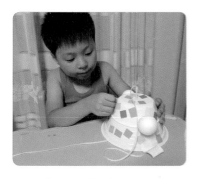

4 색종이를 잘라서 붙여 주세요.
▶ 아이의 연령에 따라 엄마가 함께 해 주세요.

5 글루건으로 상모 안쪽에 고무밴드를 붙여 주세요.

 ## 이렇게 놀아요!

활동 전후로 우리나라 전통문화나 전통 놀이에 관한 책을 읽어 주면 좋습니다. 사물놀이나 상모돌리기 공연이 나오는 영상물을 보여 주면 아이가 무척 흥미로워하면서 상모돌리기를 따라 한답니다.

달�걀판으로 신라 금관 만들기

'황금의 나라'로 불리는 신라의 금관은 우리나라를 대표하는 문화재 중 하나로 손꼽히고 있어요. 왕의 권위를 상징하듯 화려함의 극치를 보여주는 신라 금관은 정교한 기술이 돋보이는 아름다운 문화 유산입니다. 투명하게 비치는 달걀판을 활용해 신라 금관을 만들어 보세요. TV나 동화에서 보던 왕처럼 근엄한 목소리로 "여봐라!"하고 외쳐 보는 거예요. 직접 만들고 재미있게 놀이하는 과정을 통해 글자로만 읽는 역사가 아닌 생생하게 되살아나는 역사를 만날 수 있어요.

준비물 마분지, 유성매직, 펀치, 철사, 투명 테이프, 달걀판, 가위

 이렇게 만들어요!

1 아이의 머리둘레에 맞게 마분지를 잘라 주세요.

2 마분지로 금관에 붙일 장식을 오려 주세요.

3 펀치로 ②에 구멍을 뚫어 주세요.

4 달걀판을 물방울 모양으로 잘라 장식품을 만들어 주세요.

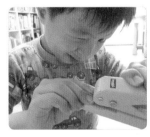

5 펀치로 ④에 구멍을 뚫어 주세요.
▶ 아이의 연령이 낮은 경우 엄마가 해 주세요.

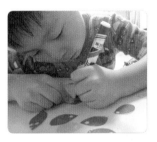

6 매직으로 장식품을 자유롭게 꾸며 주세요.

7 장식품 구멍에 철사를 걸어 금관 구멍에 넣어 주세요.
▶ 금색 철사를 이용하면 훨씬 더 예뻐요.

8 ⑦을 뒤집은 뒤 철사를 비틀어 장식품을 고정시켜 주세요.

9 장식품을 붙여 완성한 금관을 아이의 머리둘레에 맞추어 투명 테이프로 붙여 주세요.

 이렇게 놀아요!

1. 금관을 만들면서 "신라는 황금으로 만든 금관, 귀고리, 목걸이 같은 장신구들이 많아서 '황금의 나라'라고 불렸대."라고 이야기해 주세요. 아이의 눈높이에 맞는 재미있는 역사 동화를 읽어 주어도 좋아요.

2. 책을 읽고 놀이를 하는 것보다 더 좋은 것은 직접 보는 것이겠죠? 가까운 역사 박물관에 가서 다양한 체험을 해 보면 살아 있는 역사를 만날 수 있어요.

울긋불긋 낙엽 놀이

아이가 잘 걷게 되면서부터 자주 산책을 다녔어요. 집 가까이에 있는 공원에 가서 솔방울을 모으거나 나뭇가지로 쌓기 놀이를 하고 돌멩이와 흙으로 소꿉놀이도 했죠. 계절의 변화에 따라 옷을 갈아입는 나무들도 구경하고요. 집에서 엄마랑 노는 것도 즐겁지만 자연과 함께할 때 아이가 가장 행복해하는 것을 보았어요. 따사로운 햇살과 포근한 바람을 맞으며 아이의 오감은 쑥쑥 자란답니다. 가을이 깊어 갈 때 아이와 함께 낙엽을 주워 보세요. 마음껏 낙엽을 날려 보기도 하고 주워 온 낙엽으로 재미있는 놀이도 할 수 있어요

준비물 낙엽, 색연필, 풀, 물감, 붓, 도화지

 ## 이렇게 만들어요!

1 욕조에 찬물을 받아 낙엽을 잠시
담가 주세요.

2 물에서 건져 낸 낙엽을 수건 위
에서 살짝 건조시켜 주세요.
　▶ 너무 오래 말리면 수분이
없어서 낙엽이 부서져요.

3 도화지에 그림을 그린 뒤 낙엽으
로 자유롭게 꾸며 주세요.

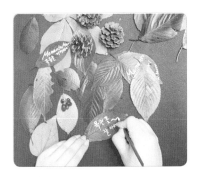

4 수성 물감으로 낙엽에 글씨도
써 보아요.
　▶ 물감이 마른 뒤에 코팅을
하면 오래 간직할 수 있어요.

 ## 이렇게 놀아요!

낙엽을 주제로 동시를 써 보아도 좋아요. 아직 한글을 쓰기 어렵다면
아이가 불러 주는 대로 엄마가 써 주어도 되고요. 엄마가 먼저 한 소절
을 읊어 보면 아이도 스스럼없이 시를 써 내려 간답니다.

Part 5

책이랑 놀아요!

책을 읽은 후 주제와 어울리는 재미있고 다양한 활동을 하면
아이의 지적 호기심은 더욱 커지고 관심 분야도 점점 넓어집니다.
책의 내용과 연결해 그림 그리기, 만들기, 놀이 등 흥미로운 경험을 하면
아이는 책을 더 좋아하게 되고 언어 표현력도 풍부해져요.
책 속의 인물들을 흉내내며 역할 놀이를 해도 재미있습니다.

1. 말랑말랑 끈적끈적 밀가루 놀이

밀은 재주꾼

서보현 글, 심보영 그림

| 여원미디어

아이들이 참 좋아하는 빵, 국수, 스파게티, 케이크, 과자의 공통점은 무엇일까요? 바로 주재료가 밀가루라는 것입니다. 책을 통해 추운 날씨나 거친 땅에서도 꿋꿋하게 자라는 밀이 고운 밀가루가 되는 과정을 살펴 보고 밀가루로 만들 수 있는 음식도 알아 볼 수 있어요. 아이와 밀가루 반죽 놀이를 하며 즐거운 추억을 만들어 보세요. 밀가루 반죽의 촉촉하고 차진 감촉이 아이의 촉각을 자극시켜 줄 뿐 아니라 마음껏 뭉치고 주무르는 동안 긴장감이나 스트레스도 완화된답니다.

준비물 밀가루, 밀대, 소꿉놀이 장난감, 모양 틀

 이렇게 만들어요!

1 손과 소꿉놀이 장난감을 깨끗이 씻어 주세요.

2 밀가루 반죽은 엄마가 미리 준비해 주세요.
▶ 준비한 반죽을 아이와 함께 치대어도 재미있어요.

3 아이가 밀가루 반죽으로 자유롭게 놀 수 있게 해 주세요.

 이렇게 놀아요!

1. 밀가루 반죽으로 소꿉놀이, 제과점 놀이 등 다양한 역할 놀이를 해 보세요. 모양이 마음에 들지 않으면 척척 뭉쳐서 다시 만들면 된다는 게 밀가루 반죽 놀이의 장점이에요. "반죽을 많이 치댈수록 글루텐이 많아져서 더 쫄깃쫄깃하고 맛있어져."라고 이야기 해 주어도 좋겠죠?

2. 반죽을 밀대로 넓게 펴서 모양 틀로 찍어낸 뒤 수제비를 만들어 보세요. 늘 완성된 요리만 먹었는데 엄마와 함께 만들어서 더욱 맛있을 거예요. 음식 속에 담긴 정성도 느낄 수 있고요.

2. 코가 길어지는 신기한 부채

빨간 부채 파란 부채

이상교 글, 심은숙 그림

| 시공주니어

엄마가 어렸을 적에 읽었던 신기한 부채 이야기는 세월이 지난 지금도 아이들에게 사랑 받고 있습니다. 빨간 부채로 부치면 코가 길어지고 파란 부채로 부치면 코가 다시 줄어드는 신기한 부채가 있다니 이보다 더 흥미로울 수는 없을 거예요. 아이와 함께 신기한 부채 놀이를 해 보세요. 종이를 꾹꾹 접어 쉽고 간단하게 만들 수 있어요. 재미있는 이야기와 놀이를 통해 욕심쟁이 할아버지처럼 지나치게 욕심을 내면 큰 화를 입을 수 있다는 소중한 깨달음도 얻을 수 있답니다.

준비물 마분지, 나무젓가락, 투명 테이프, 스티커

 이렇게 만들어요!

1 마분지를 약 2cm의 폭으로 일자로 접어 주세요.

2 ①을 뒤집어서 똑같은 폭으로 접어 주세요.

3 뒤집어서 접기를 계속 반복해 끝까지 접어 주세요.

4 ③의 가운데 접힌 틈에 나무젓가락을 끼운 뒤 투명 테이프로 고정시켜 주세요.

 이렇게 놀아요!

1. 아이에게 빨간 부채를 부쳐 보게 하고는 "어? 코가 길어졌어!"라며 너스레를 떨어 보세요. 다음에는 파란 부채를 부쳐 보라고 하고 "코가 원래대로 돌아왔네? 다행이다!"하는 거예요. 또 엄마도 빨간 부채로 부채질을 하고 코가 길어졌다며 우는 시늉을 하면 아이가 친절하게 파란 부채를 부쳐 준답니다.
2. 전래동화의 주제는 선행, 효도, 성실, 정직 등 인성과 관련된 부분이 많기 때문에 초등학교 저학년 이전의 아이들에게 바른 가치관을 심어주는 데 도움을 줄 수 있어요.

3. 짜잔! 멋쟁이 탈 만들기

소가 된 게으름뱅이

이영민 글, 류동필 그림

| 교원

빈둥빈둥 놀면서 일하기 싫어하는 게으른 아저씨는 아내의 잔소리에 못 이겨 집을 나갑니다. 그는 어느 노인이 건넨 소 모양의 탈을 썼다가 순식간에 소가 되어 버렸고 매일 고된 일을 해야만 했어요. 무를 먹고 겨우 다시 사람으로 돌아와 지난날의 잘못을 뉘우친 아저씨는 새사람이 되어 성실하게 살아가게 됩니다. 소가 된 게으름뱅이처럼 탈을 쓰고 다양한 역할극을 해 보세요. 흥미로운 이야기를 통해 소중한 가치를 알려 줄 수 있답니다.

준비물 종이탈, 폼클레이

 이렇게 만들어요!

1 폼클레이로 종이탈을 자유롭게 꾸며 주세요.
 ▶ 물감이나 사인펜 등으로 꾸며도 좋아요.

2 탈의 좌우 옆면에 있는 구멍에 고무줄을 끼워 묶어 주세요.

 이렇게 놀아요!

1. 폼클레이는 손에 잘 묻어나지 않으면서도 금세 마릅니다. 아이가 탈 전체를 채우기 버거워하면 엄마가 도와 주세요. 독후활동의 목적은 결과물 자체가 아닌 아이와 함께하는 즐거운 시간에 있으니까요.

2. 보기만 해도 기분 좋아지는 하회탈을 쓰고 아이와 함께 덩실덩실 탈춤을 춰 보세요. 국악과 같은 전통음악을 틀어 주면 더욱 신이 나겠죠?

4. 물에 녹는 것은 무엇일까?

오늘부터 꼬마 요리사

안선모 글, 김경복 그림

| 월드베스트

독후활동의 즐거움을 꾸준히 경험하다 보면 아이는 책이 무척 신나는 놀잇감이라고 인식하게 됩니다. 책을 읽고 나면 재미있는 놀이가 이어질 거라는 기대감 때문에 자꾸 자꾸 책을 펼쳐 들게 되죠. 그러다 보면 어느 날은 아이가 먼저 놀이를 제안해 오기도 합니다. 『오늘부터 꼬마 요리사』를 읽었던 날이 그랬어요. 책 속에 소개된 실험을 해 보고 싶다고 했죠. 가정에서 흔히 사용하는 재료들을 이용해 물에 녹는 물질을 찾아보았어요. 엄마가 잠시 딴전을 피우는 사이에 아이가 고춧가루 탄 물을 마시고 캑캑대는 바람에 한바탕 소란스러웠던 기억이 잊히지 않습니다.

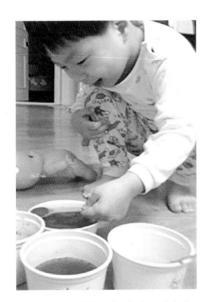

준비물 유리컵, 숟가락, 식용유, 식초, 소금, 밀가루, 설탕, 고춧가루

 이렇게 만들어요!

1 컵에 같은 양의 물을 담고 각각의 재료를 1큰술씩 넣어 주세요.

2 어떤 물질이 물에 녹는지 살펴보기 위해 숟가락으로 저어 주세요.

 이렇게 놀아요!

1. 실험을 통해 물에 녹는 것과 녹지 않는 것에 대해 이야기 나누어 보세요. 아이에게 눈을 감고 맛을 보게 한 뒤에 어떤 재료가 들었는지 알아맞히는 게임을 해도 재미있어요. '짜다', '맵다', '새콤하다', '달다' 등 맛에 대한 표현을 해 보면서 언어 감각도 키울 수 있답니다.

2. 기름은 아무리 저어도 물과 섞이지 않고 둥둥 뜨는 것을 관찰할 수 있어요. 저는 아이에게 2007년에 일어난 태안 기름유출 사고에 대해서 이야기해 주었어요. 배에서 쏟아진 기름 때문에 물고기들이 많이 죽어서 어부 아저씨들이 엉엉 울었다고 하니 아이가 심각한 표정으로 저를 바라보았죠. 한 권의 책을 통해 관찰하고 대화를 나누는 동안 아이의 몸과 마음도 싱큼 자라니요.

5. 찰흙으로 옹기 만들기

숨 쉬는 항아리

정병락 글, 박완숙 그림
| 보림

오랜 옛날부터 간장, 고추장, 김치 등을 저장하며 우리의 맛과 멋을 지켜 온 옹기는 진흙으로 빚어 구워내기 때문에 인체에도, 환경에도 해롭지 않아요. 우리는 흙이 없이는 살아갈 수 없지만 지금의 아이들은 흙을 만질 기회조차 거의 없어 안타깝습니다. 찰흙으로 옹기를 만들어 볼까요? '숨 쉬는 그릇' 옹기의 소중함에 대해 아이와 이야기 나누어 보세요

준비물 찰흙, 비닐봉지, 투명 테이프

 이렇게 만들어요!

1 바닥에 비닐봉지를 깔고 움직이지 않도록 투명 테이프로 고정시켜 주세요.

2 찰흙을 기다란 모양으로 여러 개 만들어 주세요

3 ②를 빙글빙글 돌려 가면서 쌓아 올려 주세요.
▶ 틈이 생기면 물을 조금 묻혀서 문지르면 틈이 메워집니다.

4 찰흙을 조금씩 떼어서 그릇의 밑부분을 채워 주세요.

 이렇게 놀아요!

1. "옹기는 눈에 보이지 않는 구멍이 많아서 숨을 쉰대. 그래서 음식을 오랫동안 신선하게 보관할 수 있는 거래."라고 이야기해 주세요.

2. 찰흙으로 다양한 작품을 만들고 나뭇가지 등의 자연물로 재미있게 꾸며 보세요.

6. 도형으로 무얼 만들까?

마술 약을 먹은 보글 보글 아줌마

신지윤 글, 최혜영 그림

| 여원미디어

마술 약을 먹은 보글보글 아줌마는 여러 가지 도형으로 마술을 부려 다귀차나 마법사를 물리칩니다. 위기의 순간마다 동그라미, 세모, 네모가 커다란 새, 불을 뿜는 용, 로봇 등으로 변신하는 장면은 아이들에게 통쾌함을 줍니다. 책을 읽고 나서 색종이 도형으로 다양한 그림을 만들어 봤어요. 아이가 직접 도형을 손으로 만지고 모양을 만들어 보면서 얻는 배움의 기쁨은 단순히 도형의 이름만 가르쳐 주었을 때보다 훨씬 크답니다. 우리 주변에 있는 사물들은 어떤 도형으로 이루어져 있는지 찾아보아도 재미있어요.

 이렇게 만들어요!

1 색종이로 다양한 모양과 크기의 도형을 오려 주세요.

2 도형으로 원하는 모양을 만들어 주세요.

3 모양이 완성되면 도화지에 옮겨 붙여 작품을 완성해 주세요.

 이렇게 놀아요!

1. 평소 아이가 좋아하는 것을 만들어 보면 흥미를 더해 줄 수 있어요.

2. "우리 집에는 어떤 도형들이 있나 찾아볼까?"하며 질문을 던져 보세요. 아이가 도형을 발견할 때마다 잘했다고 크게 칭찬해 주면 배우는 즐거움이 더욱 커질 거예요.

준비물 색종이, 가위, 도화지, 풀

7. 우유팩으로 수상가옥 만들기

뚜엉의 생일

이규희 글, 이주윤 그림

| 교원

아열대 기후로 365일 덥고 비가 많이 오는 태국의 수상가옥은 흐르는 강 위에 지어 독특한 운치를 자아내요. 물 위에 집을 짓고 사는 사람들의 모습은 호기심 넘치는 아이들의 눈에 무척 흥미로워 보일 거예요. 우유팩으로 수상가옥을 만들어 보세요. 욕조나 미니 풀장에 물을 받아서 수상가옥을 세워 놓으면 그럴듯한 분위기를 연출할 수 있어요. 우유팩은 물에 젖어도 쉽게 찢어지지 않기 때문에 두고두고 놀이를 즐길 수 있답니다.

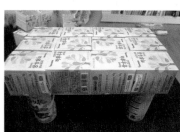

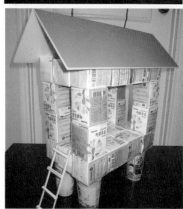

준비물 우유팩, 빨대(또는 나무젓가락), 스티로폼 보드, 투명 테이프, 글루건

 이렇게 만들어요!

1 우유팩의 윗부분을 눌러 정육면체 모양으로 만들어 주세요.

2 투명 테이프를 이용해 우유팩을 접착하며 높이 쌓아 주세요.

3 ②의 바닥에 높이가 같은 4개의 통으로 기둥을 붙여 주세요.
 ▶ 기둥은 물에 잠기는 부분이어서 플라스틱 통을 사용하면 좋아요.

4 스티로폼 보드를 이용해 지붕을 만들어 주세요.

5 빨대로 사다리를 만들어 주세요.

 이렇게 놀아요!

"수상가옥은 나무를 엮어서 만들었기 때문에 바람이 잘 통해서 시원하대."라고 알려 주세요. 책과 놀이를 통해 간접적으로 배우는 세상이 아이에게 즐거운 경험이 되어 줄 거예요.

8. 스티로폼으로 만든 이글루

북극에서 살아요

최일주 글. 루퍼트 반 와이크
그림

| 웅진다책

1년 내내 얼음으로 덮여 있는 북극에서는 사냥터에서 밤을 보낼 때 이글루를 만들어 추위를 피했어요. 지금은 개썰매 대신 설상차로 이동하기 때문에 이글루를 지을 필요가 없어졌다고 해요. 이글루는 눈덩이를 벽돌 모양으로 만들어 차곡차곡 쌓아 올리고 눈으로 틈을 메우기 때문에 북극의 매서운 바람에도 끄떡없답니다. 스티로폼으로 이글루를 만들어 보았어요. 차가운 얼음으로 만들었는데 춥지 않고 오히려 포근하기까지 한 이글루에서 행복한 하루를 만들어 봐요

준비물 스티로폼 상자, 본드, 칼

 이렇게 만들어요!

1 스티로폼 상자의 뚜껑을 벽돌 모양으로 잘라 주세요.

2 스티로폼 상자를 뒤집어 주세요.

3 상자 위에서 스티로폼 조각을 본드로 고정하면서 둥글게 쌓아 올려 주세요.

 이렇게 놀아요!

1. 활동 전후에 극지방에 관한 다양한 책을 읽고 이야기 나누어 보세요. 우리와 전혀 다른 환경에서 살아가는 사람들의 모습에 아이의 눈이 반짝일 거랍니다.

2. "북극에는 사람이 살 수 있는데 왜 남극에는 살 수 없을까?" "북극과 남극에는 각각 어떤 동물들이 살까?" 다양한 질문을 만들어서 아이와 이야기 나누어 보세요.

9. 돌진하라! 장군 놀이

이순신, 조선을 지키러 출동!

김종렬 글, 이우창 그림
| 웅진북클럽

저희 아이는 유난히도 장군 놀이를 좋아했어요. 그 시작은 이순신 장군이 나오는 동화책이었답니다. 낡은 옷과 모자로 투구와 갑옷을 만들어 주었더니 아이는 신이 나서 "돌진하라! 단 하나의 적도 살려 보내지 마라!"하고 외쳤죠. 저는 매번 적군이 되어 꼬마 장군이 휘두르는 장난감 칼에 쓰러져야 했습니다. 아이들이 애국심을 배울 기회가 점점 사라지고 있어요. 생명을 다해 나라를 지킨 영웅들이 있었기에 우리가 지금 평화를 누리고 있다는 것을 꼭 알려 주면 좋겠어요. 나라를 사랑하는 마음은 아이의 정체성에도 큰 영향을 끼치고 훗날 자신의 자리에서 성실하게 살아가게 해 주는 원동력이 되니까요.

준비물 낡은 모자, 자투리 천(헌옷), 뿅뿅이, 작은 플라스틱 용기(종이컵), 글루건.

 이렇게 만들어요!

1 낡은 모자의 챙 부분을 잘라 주세요.
2 자투리 천을 모자 안쪽에 붙여 주세요.
3 투구의 윗부분에 플라스틱 용기를 붙여 장식해 주세요.
4 투구의 가장자리에 뿅뿅이를 붙여 주세요.

 이렇게 놀아요!

1. 아이와 책을 읽으면서 이야기를 많이 해 주세요. "왜적들이 배 위로 올라오지 못하도록 거북선 지붕에 뽀족한 쇠못을 꽂았대. 뱃머리에 무시무시한 용머리를 달아서 왜적이 덜덜 떨며 겁을 먹게 했대." 아이들은 흥미진진한 이야기와 놀이를 통해 쉽고 재미있게 역사를 이해할 수 있어요.

2. 낡은 수면 조끼에 인조 가죽을 잘라 붙여서 갑옷을 만들어 주어도 좋아요. 인조 가죽은 시장이나 온라인을 통해 저렴하게 구매할 수 있어요. 대단한 솜씨가 아니어도, 듬성듬성 바느질해 주어도 아이에게는 소중한 선물이 된답니다.

10. 구름빵 먹고 하늘을 날아요!

구름빵

백희나 글/그림

| 한솔수북

구름으로 빵을 만들어 먹으면 하늘 높이 떠오를 수 있다는 작가의 발상은 이 동화가 많은 아이들에게 사랑 받을 수 있는 충분한 이유가 되어 줍니다. 그야말로 동심을 채워 주기에 손색없습니다. 비록 이야기 속에 나오는 엄마처럼 구름으로 빵을 만들어 줄 수는 없지만 몽실몽실 구름을 닮은 솜으로 구름빵 만들기를 해 보면 어떨까요? 아이와 함께 얼음이 된 시원한 구름빵을 먹고 하늘 높이 날아오를 준비 되셨나요?

준비물 솜, 물, 동그란 모양의 플라스틱 그릇

 이렇게 만들어요!

1 솜에 물을 부어 주세요.

2 물에 적신 솜을 그릇에 넣어 주세요.
 ▶ 이때 남은 물을 함께 담아 주어야 얼렸을 때 모양이 예쁘게 나옵니다.

 이렇게 놀아요!

물에 적신 솜을 냉동실에 넣어 얼려 주면 당장 맛보고 싶은 예쁜 구름빵이 만들어져요. 구름빵을 냠냠 맛있게 먹는 시늉을 하고는 아이와 함께 하늘 높이 뛰어 보세요. 상상의 세계에서는 어디든지 갈 수가 있답니다.

스마트폰보다 '엄마표 놀이'

2020년 4월 1일 초판 발행

지 은 이 │ 강혜은

편 집 │ 김수홍
디 자 인 │ 사라박
펴 낸 곳 │ 도서출판 하영인
등 록 │ 제504-2019-000001호
주 소 │ 포항시 북구 삼흥로411
전 화 │ 054) 270-1018
홈페이지 │ https://blog.naver.com/navhayoungin
이 메 일 │ hayoungin814@gmail.com

ISBN 979-11-966074-8-7(13650)

※ 낙장 · 파본은 교환해 드립니다.

이 도서의 국립중앙도서관 출판시 도서목록(CIP)은 서지정보유통지원시스템 홈페이지(http://seoji.nl.go.kr)와
국가자료공동목록시스템(http://www.nl.go.kr/kolisnet)에서 이용하실 수 있습니다.
(CIP제어번호: CIP2020010852)